跟著達人動手做

創意機關玩具

日本學研編輯部 / 著

黎秉劼 / 譯

目次 跟著達人動手做 創意機關玩具

開心手作，
快樂遊戲！

本書的使用方法

●製作時間與難度

表示玩具的預估製作時間與難度。難度分為「⭐：簡單」、「⭐⭐：普通」、「⭐⭐⭐：困難」三種，星星數越多，代表難度越高。

●作法

玩具的製作順序會用圖片和文字來說明。特別重要的地方會用 🖐 符號作更詳細的解說。

●玩法

說明玩具要怎麼玩，遊戲的時候注意不要受傷囉！

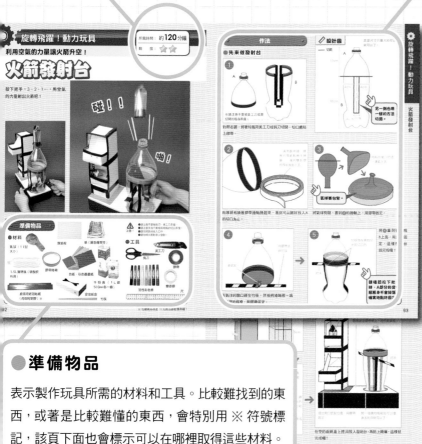

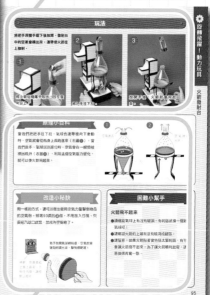

●準備物品

表示製作玩具所需的材料和工具。比較難找到的東西，或著是比較難懂的東西，會特別用 ※ 符號標記，該頁下面也會標示可以在哪裡取得這些材料。

●紙型

部分玩具會附如右圖的紙型。請影印來使用。

●特殊提示

對於製作及遊戲過程中可能產生的狀況和疑問，達人提供了下列解說：1.針對玩具機關作說明的「原理小百科」 2.針對改造玩具，或是自由研究給予提示的「改造小秘訣」3.當玩具無法順利運作時，提供解決方法的「困難小幫手」。

⚠ 注意

開始前的必讀事項

為了避免受傷，或是造成他人的困擾，製作玩具時請注意下面事項！

● 製作玩具時 ●

● 如果要使用家裡的材料或工具，一定要先跟家人確認過後再使用

● 使用美工刀、剪刀之類的刀刃、或是椎子之類的尖銳物品時，請謹慎留意避免受傷。

● 不可以用鐵絲等線狀物品纏繞手指或脖子。

● 穿不怕弄髒的衣服來製作玩具吧！另外，為了避免弄髒地板或書桌，記得鋪上舊報紙再做喔！

● 使用黏著劑或油性筆時，請保持房間的通風。

● 材料跟道具，要記得放在小小孩拿不到的地方。

● 製作完成後，請收拾乾淨，垃圾一定要確實分類喔！

● 玩玩具時 ●

● 不可以在馬路、池子或河邊等危險的地方玩。

● 記得在空曠一點的地方玩會飛的玩具，而且不可以對著人或動物丟擲。

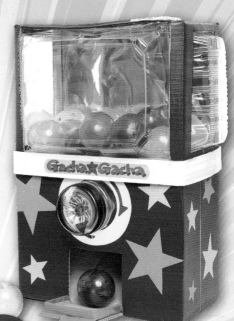

第一章

來比賽吧！對戰機台

一起來做適合獨樂 & 同樂的玩具吧！

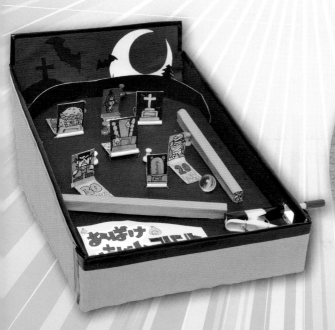

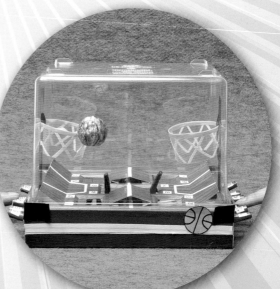

約 **180** 分鐘

所需時間：

難　　度： ⭐⭐

避免推出OUT！小心地把窗戶一個個推開吧！

心驚膽跳塔

將把手往塔裡推，另一側的窗戶就會自動打開！以不推出OUT為目標，跟朋友一起照順序打開每扇窗戶吧！

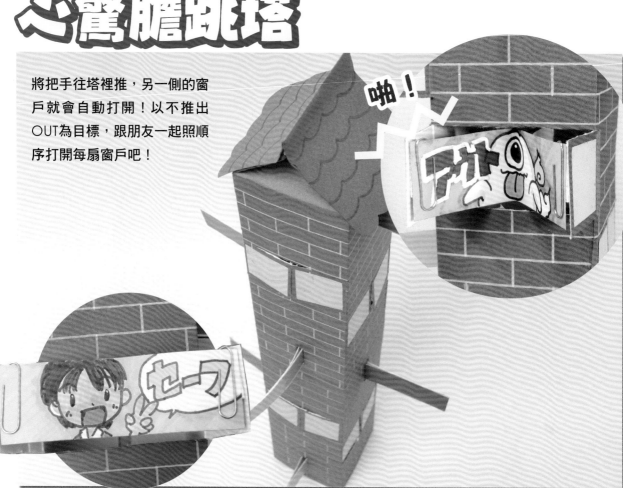

啪！

準備物品

⚠️ 注意！

● 請注意不要被剪刀與美工刀割傷
● 請勿將迴紋針放入口中

●材料

繪圖紙

迴紋針（長3cm以下）16個

1L牛奶盒 2個

色紙

彩色圖畫紙

●工具

剪刀

美工刀

口紅膠

釘書機

膠帶

雙面膠

尺

彩色筆

白色的筆

鉛筆

作法

● 先來做本體吧！

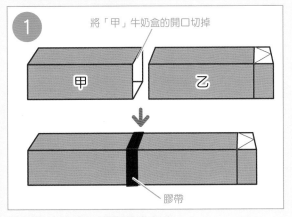

① 將「甲」牛奶盒的開口切掉

甲　乙

膠帶

將兩個牛奶盒，用膠帶黏起來。

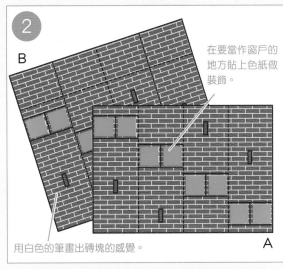

②

B

在要當作窗戶的地方貼上色紙做裝飾。

用白色的筆畫出磚塊的感覺。

A

照著下面的設計圖所示，在彩色圖畫紙上畫線、剪出窗口，並用色紙與彩色筆來做裝飾。

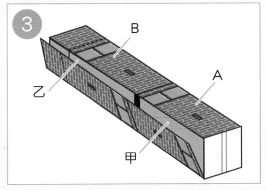

③

B

乙

A

甲

在畫好的彩色圖畫紙背面塗上口紅膠，並將圖畫紙的A、B兩側沿著①的牛奶盒邊緣包起來。

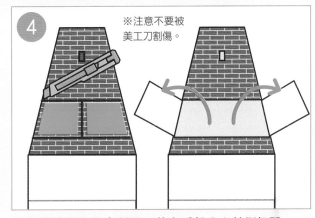

④

※注意不要被美工刀割傷。

沿著藍線將牛奶盒割開，將窗戶部分向外側打開。

📏 設計圖

— 剪開
--- 摺山線

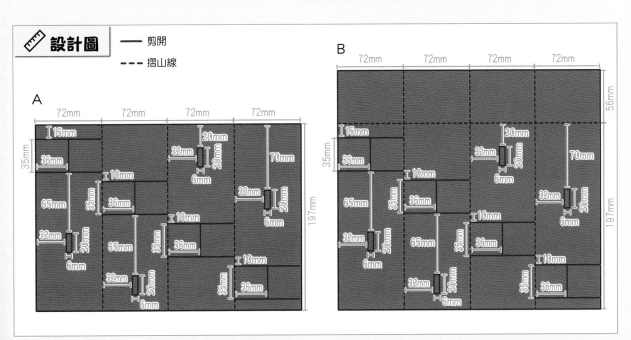

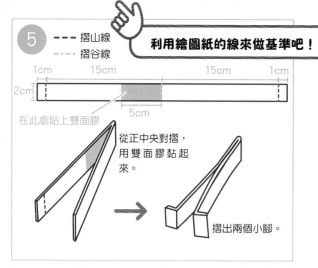

利用繪圖紙的線來做基準吧！

摺山線
摺谷線

1cm　15cm　15cm　1cm
2cm
5cm
在此處貼上雙面膠

從正中央對摺，用雙面膠黏起來。

摺出兩個小腳。

將繪圖紙照上圖尺寸對摺，並用雙面膠黏合。總共要做八支把手。

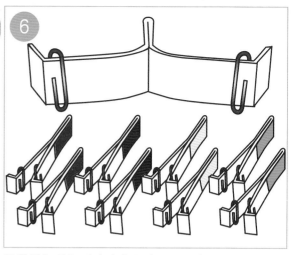

將⑤做好的把手左右各加上一支迴紋針，並黏上膠帶做裝飾。這樣八支把手就完成囉！

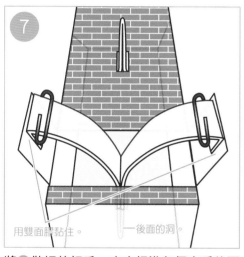

用雙面膠黏住。
後面的洞。

將⑥做好的把手一支支插進各個窗戶後面的洞中，然後將把手的兩個小腳用雙面膠黏到窗戶的內側。

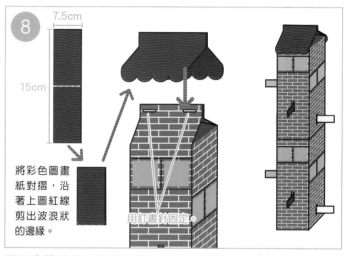

7.5cm
15cm
將彩色圖畫紙對摺，沿著上圖紅線剪出波浪狀的邊緣。
用釘書針固定。

用釘書機固定牛奶盒的開口處後，用雙面膠黏上彩色圖畫紙做成的屋頂，這樣高塔的本體就完成囉！

● 接著來製作籤

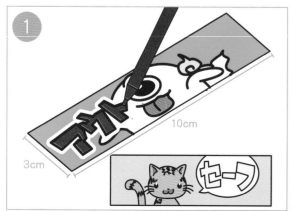

10cm
3cm

將彩色圖畫紙照上圖尺寸裁剪，畫出1張OUT的籤和7張SAFE的籤。

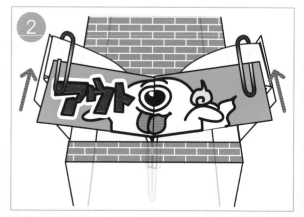

將①做好的籤往內對摺，然後用把手上的迴紋針固定，就完成囉！

玩法

和2～4位家人或朋友一起照順序打開窗戶，開到OUT的人就輸囉！

一人做莊，以不會被別人看到的方式，將八支籤分別放入八個窗戶中。

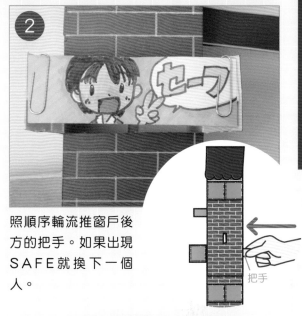

照順序輪流推窗戶後方的把手。如果出現SAFE就換下一個人。

把手

推出OUT的人就輸囉！下一輪就輪到輸的人做莊家。

改造小秘訣

除了製作OUT跟SAFE的籤之外，也可以試著做做看大吉、小吉的籤，來當作運勢籤筒使用喔！

困難小幫手

窗戶沒辦法打開

●請確認把手、窗戶、籤等部分有沒有卡在塔裡面。
●把手如果在塔裡面有折到或歪掉，也可能會讓窗戶打不開喔！如果不小心折到了，就把把手抽出來重做一個吧！

所需時間： 約**90**分鐘

難　　度： ☆

用水槍擊落外星人吧！

宇宙獵人

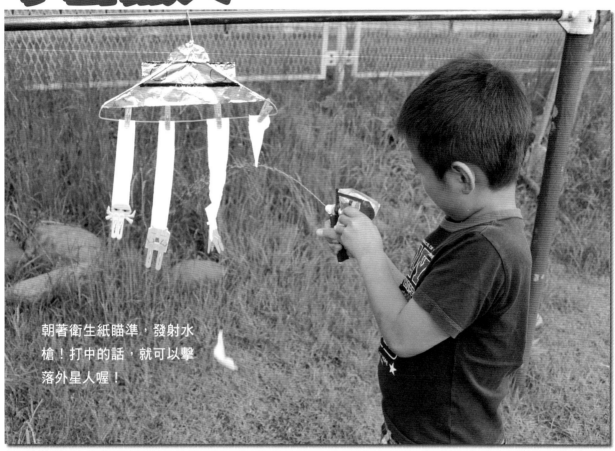

朝著衛生紙瞄準，發射水槍！打中的話，就可以擊落外星人喔！

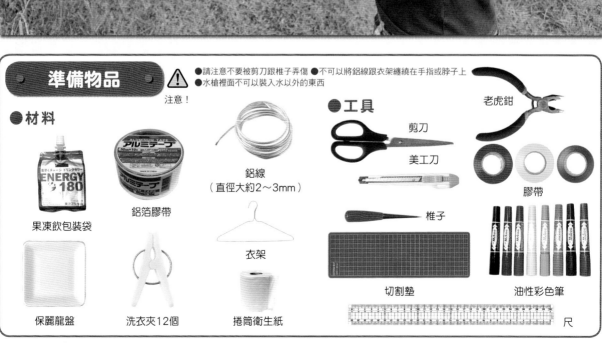

準備物品

⚠ 注意！

● 請注意不要被剪刀跟椎子弄傷 ● 不可以將鋁線跟衣架纏繞在手指或脖子上 ● 水槍裡面不可以裝入水以外的東西

● 材料

果凍飲包裝袋

鋁箔膠帶

鋁線
（直徑大約2～3mm）

保麗龍盤

洗衣夾12個

捲筒衛生紙

衣架

● 工具

剪刀

美工刀

椎子

切割墊

老虎鉗

膠帶

油性彩色筆

尺

作法

● 先製作水槍

1

※使用椎子時請注意不要受傷。

用椎子在飲料包裝袋的蓋子上打洞。

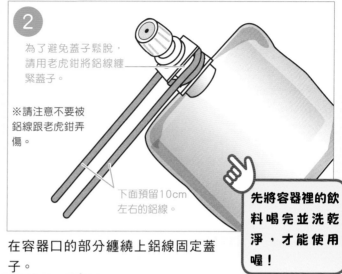

2

為了避免蓋子鬆脫,請用老虎鉗將鋁線纏緊蓋子。

※請注意不要被鋁線跟老虎鉗弄傷。

下面預留10cm左右的鋁線。

在容器口的部分纏繞上鋁線固定蓋子。

先將容器裡的飲料喝完並洗乾淨,才能使用喔!

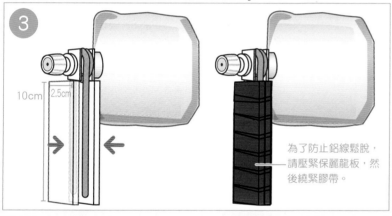

3

10cm 2.5cm

為了防止鋁線鬆脫,請壓緊保麗龍板,然後繞緊膠帶。

用兩片切成寬2.5公分、長10公分的保麗龍夾住❷的鋁線,用膠帶固定,製作成握把。

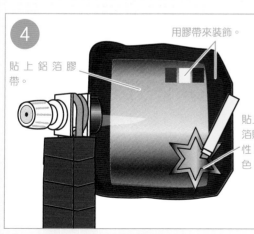

4

用膠帶來裝飾。

貼上鋁箔膠帶。

貼上星形的鋁箔貼紙,用油性彩色筆著色。

用鋁箔膠帶、彩色膠帶裝飾袋子,再以油性彩色筆畫上圖案,水槍就完成囉!

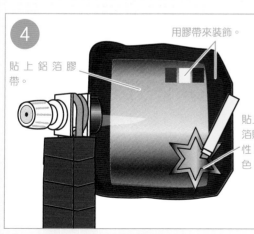

● 接著來做標靶吧！

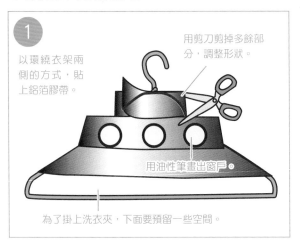

① 以環繞衣架兩側的方式，貼上鋁箔膠帶。

用剪刀剪掉多餘部分，調整形狀。

用油性筆畫出窗戶。

為了掛上洗衣夾，下面要預留一些空間。

在衣架上貼上鋁箔膠帶，做出UFO的形狀。

※請在通風的地方使用油性彩色筆。

② 在保麗龍盤上，用油性彩色筆畫出四個左右的外星人圖案，並剪下來。

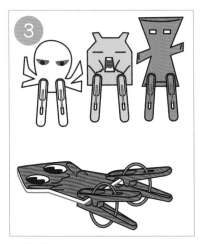

③ 在②做好的外星人下面夾上兩個洗衣夾，當作外星人的腳。

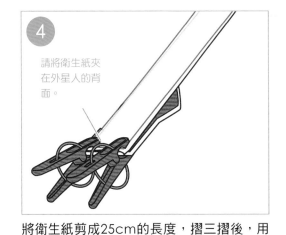

④ 請將衛生紙夾在外星人的背面。

將衛生紙剪成25cm的長度，摺三摺後，用③的洗衣夾夾住。記得依照外星人的數量製作相對應的數量喔！

⑤ 試著改變衛生紙的長度吧！

將④的衛生紙另一端，用洗衣夾固定在①的衣架上，這樣外星人標靶就完成囉！

玩法

請在公園或庭院等，可以盡情玩水的環境把標把掛起來，然後用水槍朝衛生紙發射！擊中的話，外星人就會因為衛生紙變軟而掉落。

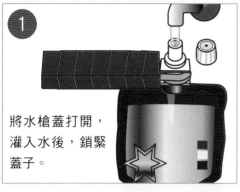

1 將水槍蓋打開，灌入水後，鎖緊蓋子。

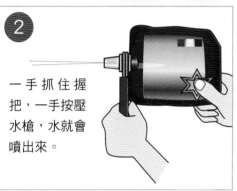

2 一手抓住握把，一手按壓水槍，水就會噴出來。

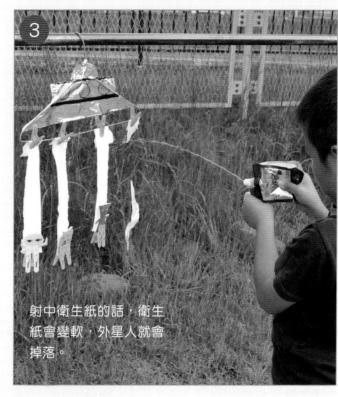

3 射中衛生紙的話，衛生紙會變軟，外星人就會掉落。

原理小百科

為什麼水會那麼強勁地噴出來呢？

水的體積不會因為按壓而縮小，手按壓所施的力量會全部傳達到水中。另外，由於蓋子的孔穴很小，因此對水槍施加壓力時，水就會很有力地射出來喔！

為什麼衛生紙遇到水會變軟呢？

衛生紙是由樹木的細小纖維交錯組成的。在製作時已經把它的纖維做成遇水就會軟化的材質，所以當衛生紙被水槍打中時就會破掉。相反地，像餐巾紙之類的紙，在製作時當中加入了抗水性的藥物，因此即使被弄濕也不容易破掉喔！

水槍俯視圖

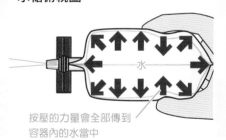

按壓的力量會全部傳到容器內的水當中

改造小秘訣

試試看改變水槍蓋上孔穴的大小吧！水的噴出軌道會有所不同喔！

避開隕石，往終點前進吧！

敲敲外星人

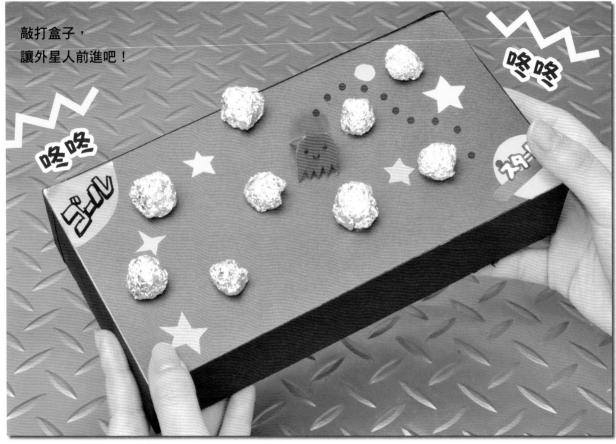

敲打盒子，
讓外星人前進吧！

咚咚

咚咚

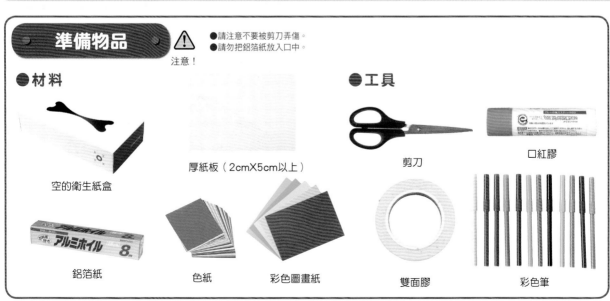

準備物品

⚠️ 注意！

● 請注意不要被剪刀弄傷。
● 請勿把鋁箔紙放入口中。

● 材料

空的衛生紙盒

厚紙板（2cm×5cm以上）

鋁箔紙

色紙

彩色圖畫紙

● 工具

剪刀

口紅膠

雙面膠

彩色筆

作法

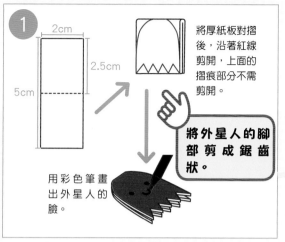

1

2cm

2.5cm

5cm

將厚紙板對摺後，沿著紅線剪開，上面的摺痕部分不需剪開。

用彩色筆畫出外星人的臉。

將外星人的腳部剪成鋸齒狀。

如上圖裁剪厚紙板，製作外星人形狀的棋子

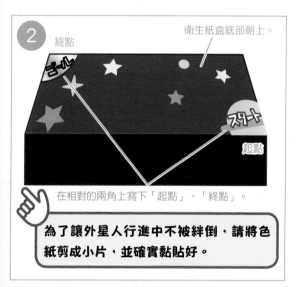

2

終點

衛生紙盒底部朝上。

ゴール

スタート

起點

在相對的兩角上寫下「起點」、「終點」。

為了讓外星人行進中不被絆倒，請將色紙剪成小片，並確實黏貼好。

在空的衛生紙盒上，貼上星形的色紙（或彩色圖畫紙）做裝飾。

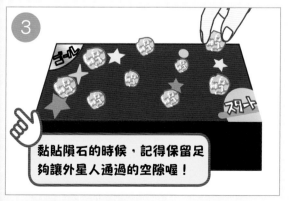

3

ゴール

スタート

黏貼隕石的時候，記得保留足夠讓外星人通過的空隙喔！

將鋁箔紙揉成圓圓的隕石狀後，用雙面膠黏在 ② 的衛生紙盒上就完成了。

玩法

用手指敲打盒子的背面和側面，來讓外星人前進，目標是從起點抵達終點。

如果碰撞到隕石，或從盒子上掉下來的話，就必須從起點重新開始。

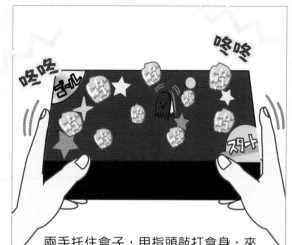

咚咚

咚咚

ゴール

スタート

兩手托住盒子，用指頭敲打盒身，來讓外星人前進。傾斜盒身或著放在桌子上敲打皆可。

改造小秘訣

將多個盒子組合在一起，就可以做出更長的跑道了。在跑道途中也可以挖洞做陷阱（黑洞），增加遊戲樂趣。另外，做出兩隻外星人的話，還可以跟朋友們同樂競賽喔！

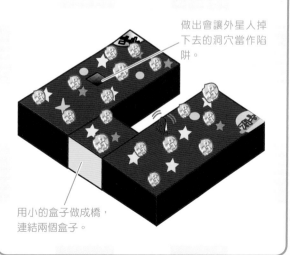

做出會讓外星人掉下去的洞穴當作陷阱。

用小的盒子做成橋，連結兩個盒子。

所需時間： 約 **半** 天

難　度： ⭐⭐⭐

滑動方塊，排出正確的數字順序吧！

智慧型拼圖

這是一個要排出正確數字順序的拼圖。
像用智慧型手機一樣，輕輕滑動方塊，來排出正確的順序吧！

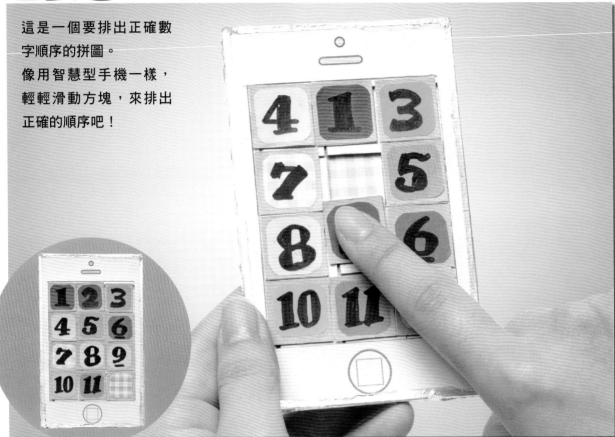

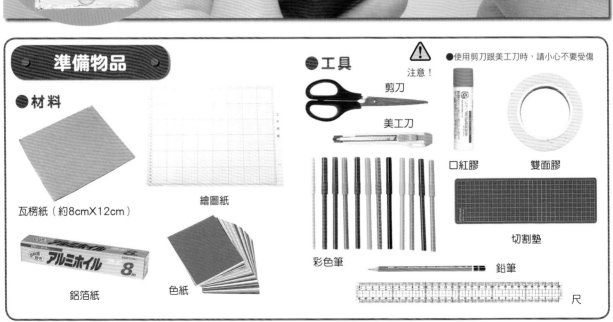

準備物品

● 材料

瓦楞紙（約8cmX12cm）

繪圖紙

鋁箔紙

色紙

● 工具

⚠️ 注意！

● 使用剪刀跟美工刀時，請小心不要受傷

剪刀

美工刀

口紅膠

雙面膠

切割墊

彩色筆

鉛筆

尺

作法

1

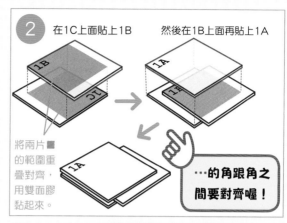

※注意不要被美工刀割傷了。

用尺來對準線條，就可以切得很整齊喔！

影印第19頁的紙型A、B、C，貼在繪圖紙上，然後用美工刀一個個割下來。

2

在1C上面貼上1B　　然後在1B上面再貼上1A

將兩片■的範圍重疊對齊，用雙面膠黏起來。

…的角跟角之間要對齊喔！

將1A、1B、1C用雙面膠貼合。剩下的2～12也是一樣三張疊在一起黏起來。

3

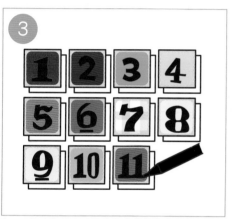

在 ② 的方塊上貼上色紙做裝飾、並寫上1～11來做成數字方塊。

4

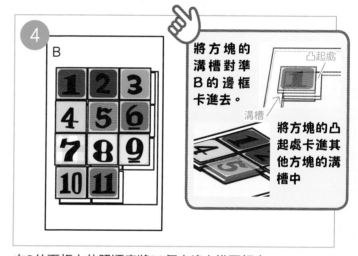

將方塊的溝槽對準B的邊框卡進去。

凸起處

溝槽

將方塊的凸起處卡進其他方塊的溝槽中

在B的面板上依照順序將11個方塊卡進面板中。

5

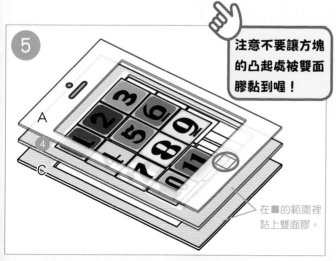

注意不要讓方塊的凸起處被雙面膠黏到喔！

在■的範圍裡黏上雙面膠。

將 ④ 的面板夾在A跟C中間，用雙面膠黏起來。

6

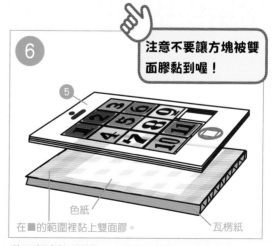

注意不要讓方塊被雙面膠黏到喔！

色紙

瓦楞紙

在■的範圍裡黏上雙面膠。

將瓦楞紙切成長7.4cm、寬12cm的大小，用色紙裝飾完後，再用雙面膠跟 ⑤ 的面板黏起來。

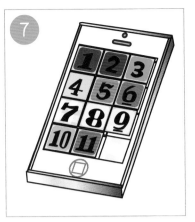

7

在面板邊緣和背面用雙面膠貼上鋁箔紙做裝飾。

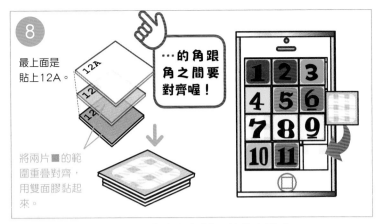

8

最上面是貼上12A。

12A
12B
12C

…的角跟角之間要對齊喔！

將兩片■的範圍重疊對齊，用雙面膠黏起來。

將12A、12B、12C黏起來貼上色紙，然後卡進右下的空格裡就完成！

玩法

將順序亂掉的方塊上下左右移動，排成1～11的正確順序。

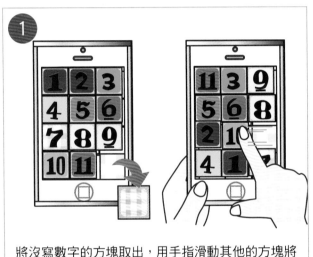

1

將沒寫數字的方塊取出，用手指滑動其他的方塊將順序弄亂。

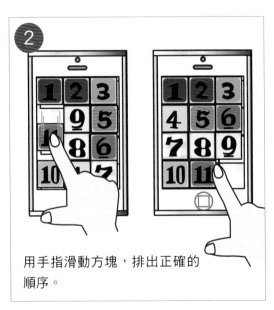

2

用手指滑動方塊，排出正確的順序。

改造小秘訣

除了數字之外，也可以試著將圖畫拆成小片的圖案做成拼圖！

在6cmX8cm的紙上畫上圖，然後剪成2cm的正方形，來做成 **2** 的方塊。

一樣將右下的方塊取出、重新排列後，再試著把圖畫拼出來吧！

困難小幫手

如果方塊無法順利移動

●請檢查方塊彼此之間的組合方法是否有誤，或是方塊的凸起處是不是卡住了。

🖊 智慧型拼圖紙型

請影印後使用！

—— 切開

▨ 貼上雙面膠

▨ 不需使用的部分

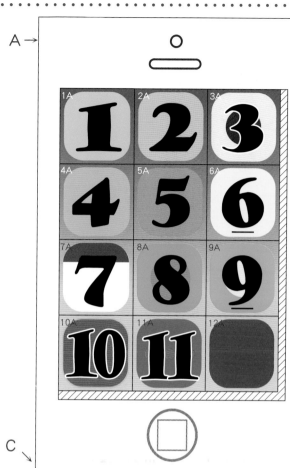

A →

B
↓

C ↘

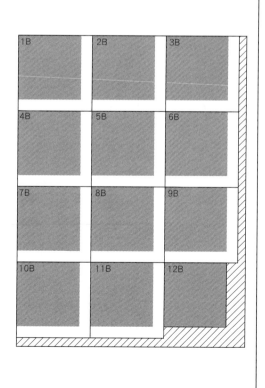

所需時間： 約 **1** 天

難　度： ⭐⭐

平板裡的彈珠台遊戲

迷宮Pad

滾動彈珠，讓它從起點走到終點吧！

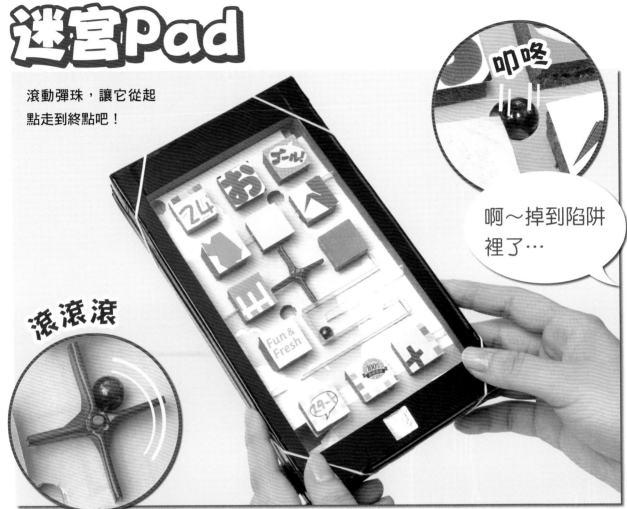

叩咚

啊～掉到陷阱裡了…

滾滾滾

準備物品

●材料

繪圖紙

保麗龍板※
（厚1cm，大小8cmX30cm以上）

彈珠
（直徑8mm）

橡皮筋2條

色紙

牙籤

吸管

透明塑膠板※（厚0.4～0.5cm，A4大小）

●工具

剪刀

美工刀

⚠️ 注意！

●請注意不要被牙籤尖端、剪刀和美工刀弄傷。
●請勿將細小的零件（彈珠）等物品放入口中。

雙面膠　　膠帶　　透明膠帶

彩色筆

切割墊

口紅膠

鉛筆

尺

※ 在雜貨店、文具店、10元商店都可以買到這些材料喔！

作法

● 事前準備

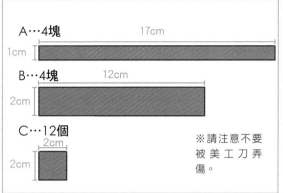

A…4塊　17cm　1cm

B…4塊　12cm　2cm

C…12個　2cm　2cm

※請注意不要被美工刀弄傷。

將保麗龍板用美工刀切成如上圖的大小。

● 先做出本體①吧！

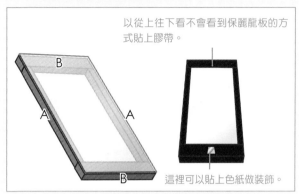

以從上往下看不會看到保麗龍板的方式貼上膠帶。

B　B

A　A

B

這裡可以貼上色紙做裝飾。

在切成長12cm、寬21cm的塑膠板的四個邊上，分別用雙面膠黏上A、B各兩塊保麗龍板，並貼上膠帶裝飾。

● 接下來來做本體②吧！

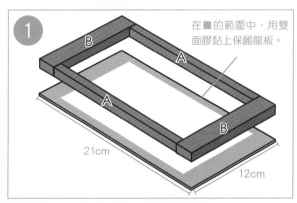

1

B

A

A

B

21cm

12cm

在■的範圍中，用雙面膠黏上保麗龍板。

在切成長12cm、寬21cm的繪圖紙上，分別用雙面膠黏上A、B各兩塊的保麗龍板。

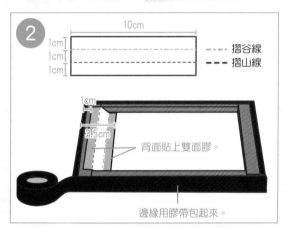

2　10cm

1cm
1cm
1cm

--- 摺谷線
- - - 摺山線

1cm

3.5cm

背面貼上雙面膠。

邊緣用膠帶包起來。

將長10cm、寬3cm的繪圖紙比照上圖摺好後，用雙面膠黏在①的板子上，並貼上膠帶做裝飾。

● 終於要來做迷宮囉！

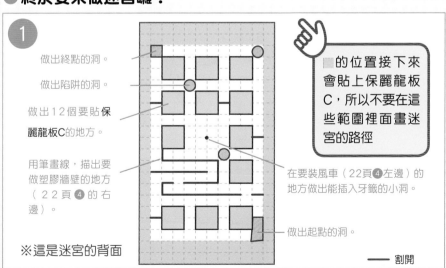

1

做出終點的洞。

做出陷阱的洞。

做出12個要貼保麗龍板C的地方。

用筆畫線，描出要做塑膠牆壁的地方（22頁❹的右邊）。

※這是迷宮的背面

▓ 的位置接下來會貼上保麗龍板C，所以不要在這些範圍裡面畫迷宮的路徑

在要裝風車（22頁❹左邊）的地方做出能插入牙籤的小洞。

做出起點的洞。

— 割開

請再剪出一個長12cm、寬21cm的繪圖紙，將想到的迷宮路徑畫在上面。請讓彈珠的通道保持1cm左右的寬度，用繪圖紙的格子就可以量出來。因為左圖是迷宮的背面，所以實際的迷宮路徑會變成左右相反的喔！

※這是迷宮的正面

在①的板子正面畫上圖案。貼上照片或雜誌上的圖案也可以喔！

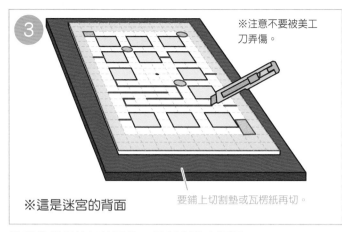

※注意不要被美工刀弄傷。

※這是迷宮的背面

要鋪上切割墊或瓦楞紙再切。

沿著①所畫的紅線用美工刀割出溝痕跟洞口

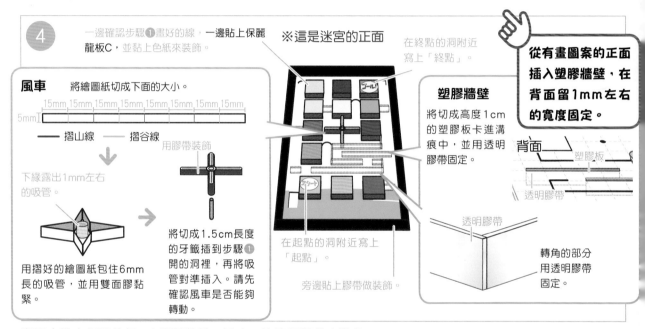

一邊確認步驟①畫好的線，一邊貼上保麗龍板C，並黏上色紙來裝飾。

※這是迷宮的正面

在終點的洞附近寫上「終點」。

從有畫圖案的正面插入塑膠牆壁，在背面留1mm左右的寬度固定。

風車　將繪圖紙切成下面的大小。

15mm 15mm 15mm 15mm 15mm 15mm 15mm 15mm
5mm

—— 摺山線　　—— 摺谷線

用膠帶裝飾

下緣露出1mm左右的吸管。

用摺好的繪圖紙包住6mm長的吸管，並用雙面膠黏緊。

將切成1.5cm長度的牙籤插到步驟①開的洞裡，再將吸管對準插入。請先確認風車是否能夠轉動。

在起點的洞附近寫上「起點」。

旁邊貼上膠帶做裝飾。

塑膠牆壁

將切成高度1cm的塑膠板卡進溝痕中，並用透明膠帶固定。

背面

塑膠板

透明膠帶

透明膠帶

轉角的部分用透明膠帶固定。

翻過來裝上保麗龍板C和塑膠牆壁、風車，邊緣用膠帶來裝飾。

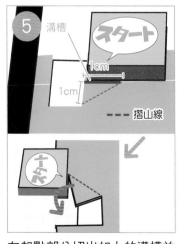

溝槽

1cm

1cm

—— 摺山線

在起點部分切出如上的溝槽並摺起來，這樣迷宮就完成囉！

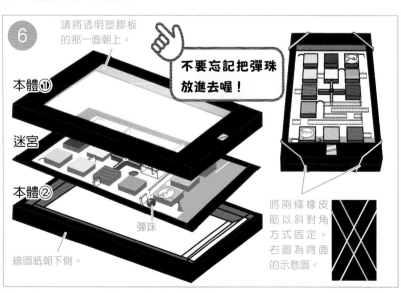

請將透明塑膠板的那一面朝上。

不要忘記把彈珠放進去喔！

本體①

迷宮

本體②

彈珠

繪圖紙朝下側。

將兩條橡皮筋以斜對角方式固定。右圖為背面的示意圖。

放入彈珠，將本體①、迷宮、本體②重疊在一起，並用橡皮筋固定就完成囉！

玩法

讓彈珠從起點出發，經由迷宮邁向終點吧！如果不小心掉進陷阱了，就重新開始，再來一次吧！

傾斜面板讓彈珠通過迷宮，從起點滾到終點吧！

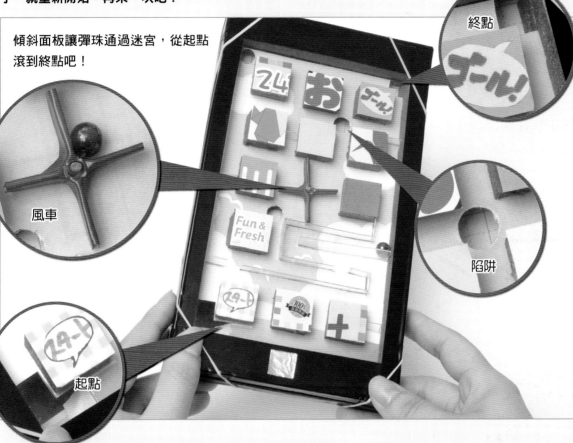

終點

風車

陷阱

起點

改造小秘訣

將陷阱與陷阱彼此連結，在迷宮下面做出秘密通道吧！在背面做出另外一個迷宮，讓彈珠在正反面的迷宮中穿梭，也是個很好玩的玩法喔！

用繪圖紙做出通道，來連結陷阱，這樣就可以做出捷徑。

將繪圖紙摺成可以讓彈珠通過的大小，貼在陷阱洞口的背面。

陷阱

繪圖紙

在迷宮的背面貼上切成小塊的保麗龍板，這樣兩面都有不同的迷宮可以玩囉！

和本體①一樣，在本體②上面貼上透明的塑膠板。

背面　　　正面

橡皮筋就固定在兩側吧！

困難小幫手

彈珠無法滾過迷宮的通道？

●將迷宮的通道調整成比彈珠直徑再更寬一點。

●或者是換成直徑更小一點的彈珠也可以。

掉到洞裡的彈珠滾不出來？

●彈珠有可能是被背面的塑膠牆壁卡住了，試著用力一點搖出來吧！如果還是出不來，只要鬆開橡皮筋打開背板，就可以拿出彈珠囉！

23

所需時間： 約**1**天

難　度： ⭐⭐⭐

會轉出什麼呢？真令人期待～

驚喜扭蛋機

轉動把手的話，扭蛋就會滾出來喔！

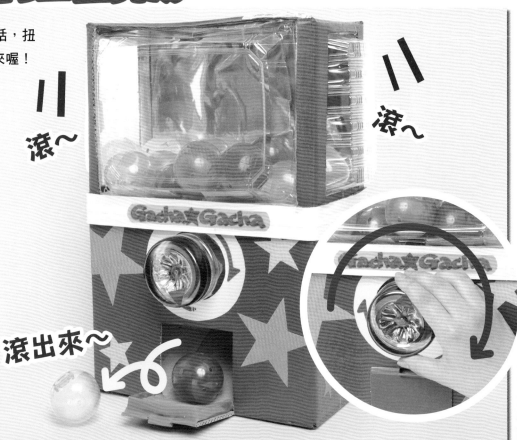

川滾～

川滾～

滾出來～

Gacha☆Gacha

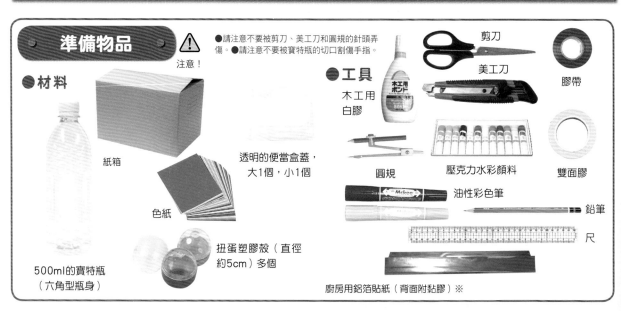

準備物品

⚠ 注意！

●請注意不要被剪刀、美工刀和圓規的針頭弄傷。●請注意不要被寶特瓶的切口割傷手指。

●**材料**

紙箱

色紙

透明的便當盒蓋，大1個，小1個

500ml的寶特瓶（六角型瓶身）

扭蛋塑膠殼（直徑約5cm）多個

●**工具**

木工用白膠

圓規

油性彩色筆

廚房用鋁箔貼紙（背面附黏膠）※

剪刀

美工刀

壓克力水彩顏料

膠帶

雙面膠

鉛筆

尺

※ 在雜貨店、10元商店都可以買到這些材料喔！

作法

● 準備

※請注意不要被美工刀割傷。　📏 設計圖

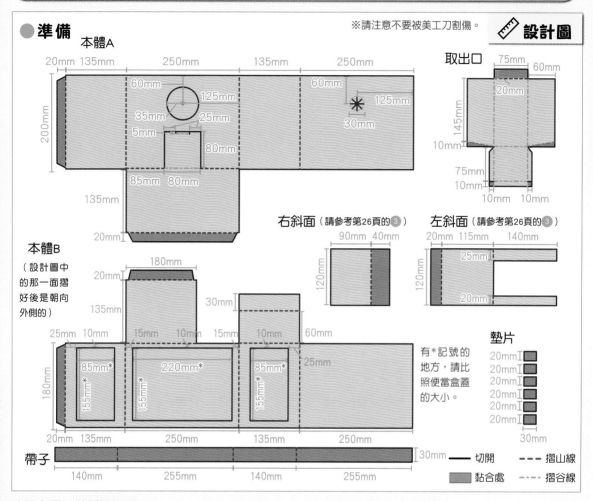

本體A

20mm 135mm 250mm 135mm 250mm
200mm
60mm 125mm　60mm 125mm
35mm 25mm
5mm 30mm
80mm
85mm 80mm
135mm
20mm

取出口
75mm 60mm
20mm
145mm
10mm
75mm
10mm
10mm 10mm

本體B
（設計圖中的那一面摺好後是朝向外側的）

180mm
20mm
135mm
30mm
25mm 10mm 15mm 10mm 15mm 10mm 60mm
180mm
85mm* 220mm* 85mm*
155mm* 155mm* 155mm*
25mm
20mm 135mm 250mm 135mm 250mm

右斜面（請參考第26頁的 ③）
90mm 40mm
120mm

左斜面（請參考第26頁的 ③）
20mm 115mm 140mm
25mm
120mm
20mm

有*記號的地方，請比照便當盒蓋的大小。

墊片
20mm
20mm
20mm
20mm
20mm
20mm
30mm

帶子
30mm
140mm 255mm 140mm 255mm

—— 切開　--- 摺山線
黏合處　-·-· 摺谷線

比照上圖，將紙箱切開。

● 來做出本體A

1

將本體A比照上圖，用白膠黏合起來。

2
取出口
本體A
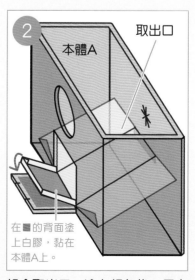
在■的背面塗上白膠，黏在本體A上。

組合取出口，塗上顏色後，用白膠黏在本體A上。

3
55mm
20mm
55mm
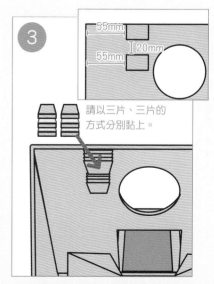
請以三片、三片的方式分別黏上。

在本體A的右邊內側貼上墊片。

● 接著來做把手吧！

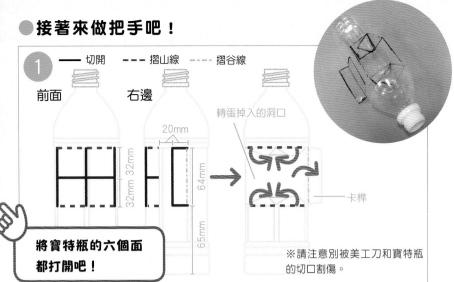

① —— 切開　---- 摺山線　⋯⋯ 摺谷線

前面　　　右邊

20mm

32mm　32mm

64mm

65mm

轉蛋掉入的洞口

卡榫

※請注意別被美工刀和寶特瓶的切口割傷。

將寶特瓶的六個面都打開吧！

比照上圖切開寶特瓶，並摺出各部位的形狀。

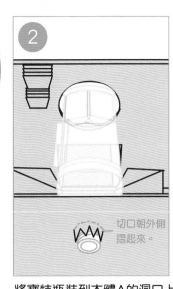

②

切口朝外側摺起來。

將寶特瓶裝到本體A的洞口上

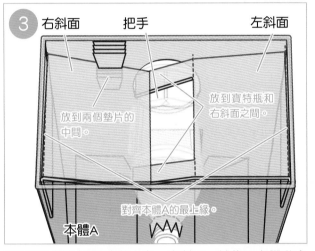

③ 右斜面　　把手　　　左斜面

放到實特瓶和右斜面之間。

放到兩個墊片的中間。

對齊本體A的最上緣。

本體A

在本體A的內側兩邊裝上左、右斜面，然後用白膠黏合。

● 最後來做本體B

①

■的部分用雙面膠黏合。

將本體B內側用鋁箔紙裝飾後，用雙面膠黏上便當盒蓋。

②

摺起來的部分放到箱子當中。

帶子下緣留2cm的空間黏到箱子上。

組合本體B，用白膠將帶子黏到下緣上。

③

上面開一個孔蓋

在寶特瓶開口的位置畫上記號。

將本體B裝在本體A的上面，用壓克力顏料和膠帶裝飾。打開上蓋放入扭蛋，這樣就完成囉！

玩法

將寶特瓶做成的把手順時針旋轉，扭蛋就會從取出口一個個滾出來囉！

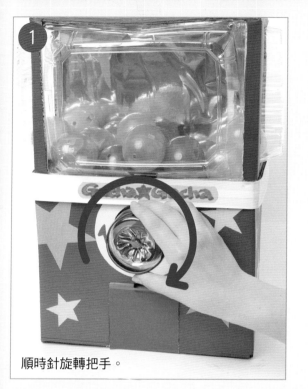

順時針旋轉把手。

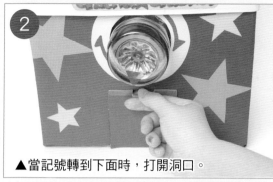

▲當記號轉到下面時，打開洞口。

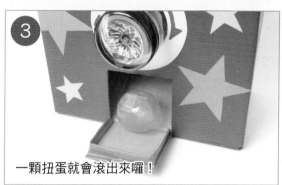

一顆扭蛋就會滾出來囉！

原理小百科

　　把手上開的洞大小只能讓一顆扭蛋通過。所以，當洞口朝上時，就會有一顆扭蛋滾入洞口（右圖❶）；當洞口轉成往下時，扭蛋就會滾出機器。（右圖❷）。

　　把手的卡榫，以及左斜面的兩個突起端，在把手被轉動時，能搖動箱子裡的扭蛋，讓扭蛋更容易掉出來（右圖❸）。而墊片能夠控制右斜面的移動，防止扭蛋掉到空隙裡。

一顆扭蛋掉到寶特瓶中。

扭蛋從寶特瓶中滾出來。

把手的卡榫會震動扭蛋，讓扭蛋更容易掉到洞裡。

困難小幫手

扭蛋沒辦法滾出來

●本體B裡面如果放太多顆扭蛋的話，會讓扭蛋彼此卡住而不容易滾出來。這時候試著多轉動把手幾次，裡面的扭蛋經過震動後，就會比較容易掉出來喔！

對戰型足球遊戲

足球射門PK機

所需時間： 約 **120** 分鐘

難　　度： ⭐⭐

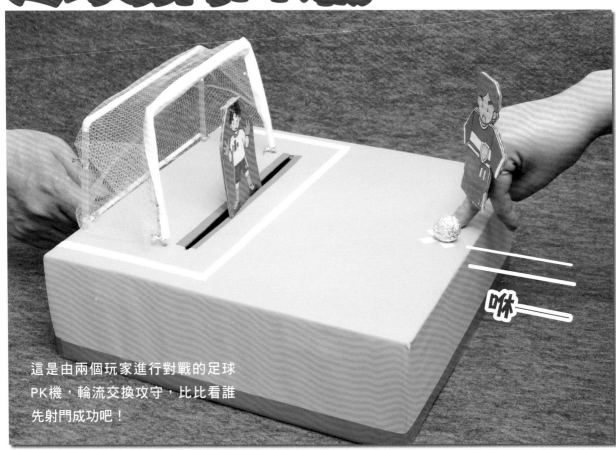

這是由兩個玩家進行對戰的足球
PK機，輪流交換攻守，比比看誰
先射門成功吧！

啾

準備物品

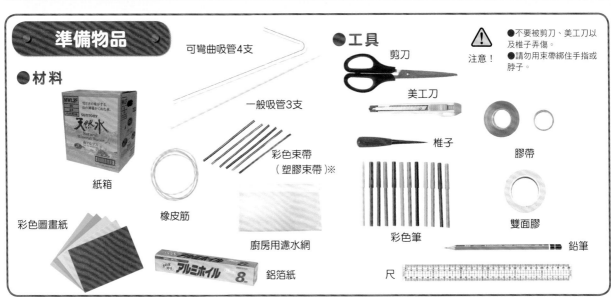

● 材料

可彎曲吸管4支

紙箱

彩色圖畫紙

橡皮筋

一般吸管3支

彩色束帶
（塑膠束帶）※

廚房用濾水網

鋁箔紙

● 工具

剪刀

美工刀

椎子

彩色筆

尺

注意！

● 不要被剪刀、美工刀以
及椎子弄傷。
● 請勿用束帶綁住手指或
脖子。

膠帶

雙面膠

鉛筆

※ 請使用塑膠皮裡面有包鐵絲、用於綁緊袋口的束帶。

作法

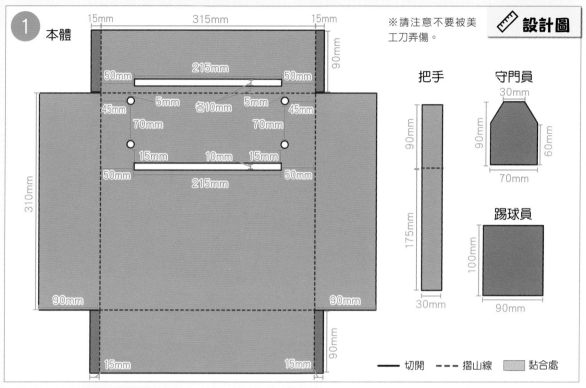

① 本體

15mm 315mm 15mm
90mm
215mm
50mm 50mm
45mm 5mm 各10mm 5mm 45mm
70mm 70mm
15mm 10mm 15mm
50mm 50mm
215mm
310mm
90mm 90mm
90mm
15mm 15mm

※請注意不要被美工刀弄傷。

把手
90mm
175mm
30mm

守門員
30mm
90mm 60mm
70mm

踢球員
100mm
90mm

── 切開　--- 摺山線　▨ 黏合處

比照上圖，用美工刀將紙箱切開。

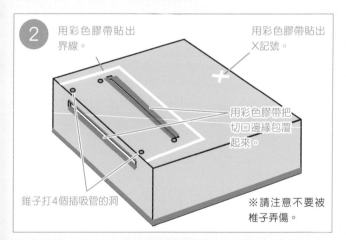

② 用彩色膠帶貼出界線。
用彩色膠帶貼出X記號。
用彩色膠帶把切口邊緣包覆起來。
錐子打4個插吸管的洞
※請注意不要被椎子弄傷。

將本體貼上彩色圖畫紙做裝飾，在黏合處貼上雙面膠，將球場組合起來。

③ 貼上彩色膠帶做裝飾。

比照上圖，將摺好的把手從本體的內側縫隙插入。

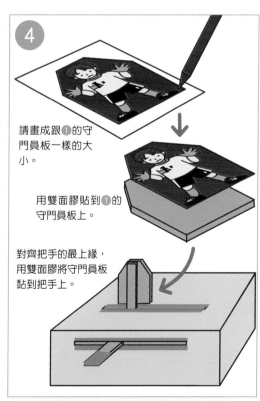

④ 請畫成跟①的守門員板一樣的大小。

用雙面膠貼到①的守門員板上。

對齊把手的最上緣，用雙面膠將守門員板黏到把手上。

在彩色圖畫紙上畫上守門員，貼到①的守門員板上面，然後再把面板貼到把手上。

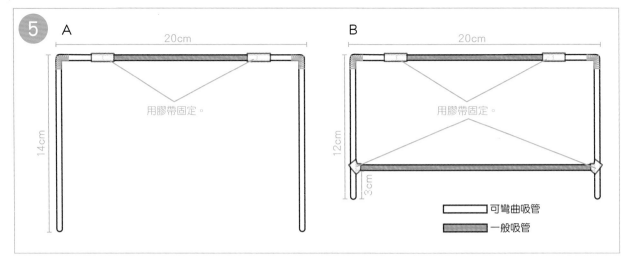

比照上圖將吸管連接起來，做成球門。

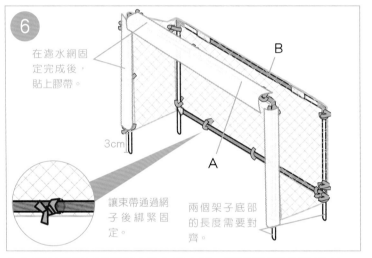

在步驟⑤做好的球門架上裝上濾水網，再用剪短的束帶固定。

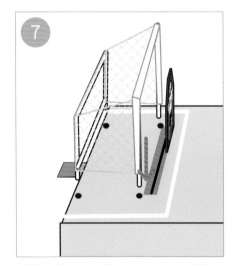

將球網插入本體的洞口中，這樣PK球場就完成囉！

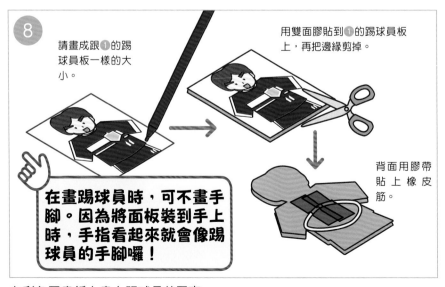

在畫踢球員時，可不畫手腳。因為將面板裝到手上時，手指看起來就會像踢球員的手腳囉！

在彩色圖畫紙上畫上踢球員的圖案。

將鋁箔紙揉成圓球狀做成足球。

玩法

1個玩家扮演踢球員、另一個人扮演守門員，輪流交換攻守來踢球。守門員可以將把手左右移動來防守！用5輪來決勝負，由踢進最多球的玩家獲勝！

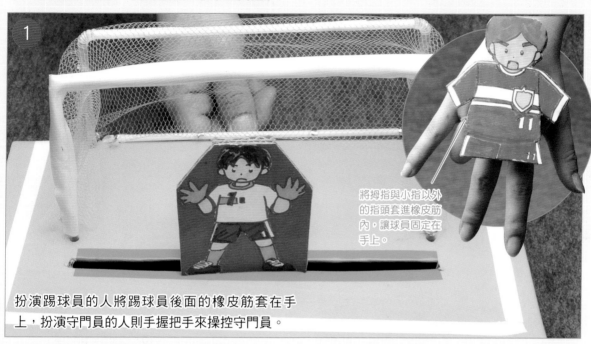

將拇指與小指以外的指頭套進橡皮筋內，讓球員固定在手上。

扮演踢球員的人將踢球員後面的橡皮筋套在手上，扮演守門員的人則手握把手來操控守門員。

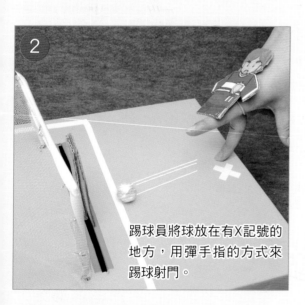

踢球員將球放在有X記號的地方，用彈手指的方式來踢球射門。

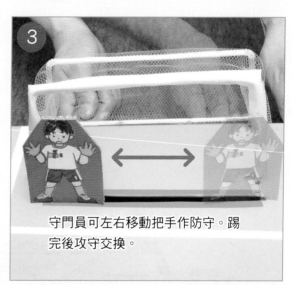

守門員可左右移動把手作防守。踢完後攻守交換。

原理小百科

除了彈手指的方式之外，也可以試試看用橡膠或彈簧做成機關來踢球喔！

困難小幫手

守門員的動作不太靈活

●把手可能卡在本體的縫隙裡囉！製作時請記得把縫隙留得寬一點喔！

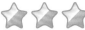
對戰型投籃遊戲機
投籃遊戲機

這是由兩個玩家進行對戰的投籃遊戲機！瞄準對手的籃框，按下把手來投籃吧！

碎！

喀喀

喀喀

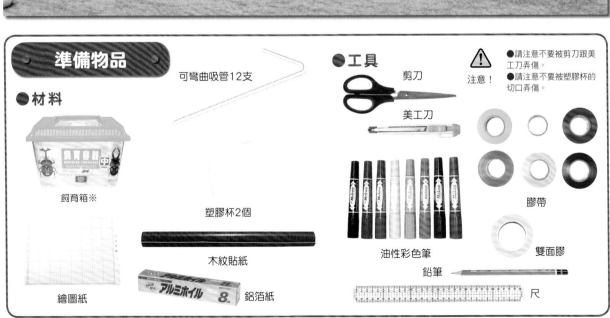

準備物品

可彎曲吸管12支

● 材料

飼育箱※

塑膠杯2個

木紋貼紙

アルミホイル 8m 鋁箔紙

繪圖紙

● 工具

剪刀

美工刀

注意！

●請注意不要被剪刀跟美工刀弄傷。
●請注意不要被塑膠杯的切口弄傷。

膠帶

雙面膠

油性彩色筆

鉛筆

尺

※ 需使用長 23cm、寬 15cm、高 17cm 的飼育箱。

作法

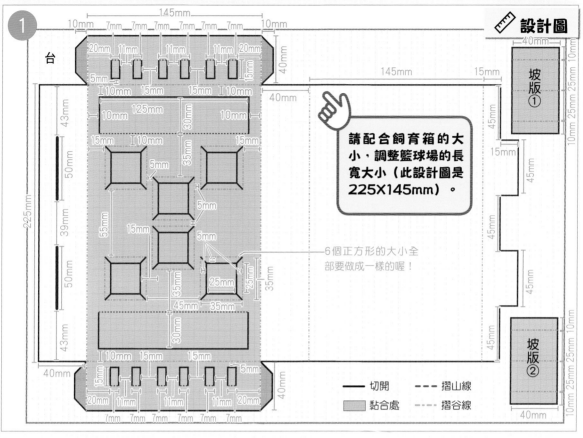

設計圖

請配合飼育箱的大小，調整籃球場的長寬大小（此設計圖是 225X145mm）。

6個正方形的大小全部要做成一樣的喔！

| 切開 | ---- 摺山線 |
| 黏合處 | ---- 摺谷線 |

比照上圖在繪圖紙上畫出籃球場的展開圖。配合飼育箱的大小，調整長寬，以及正方形孔洞的位置與數量。將展開圖跟飼育箱裝在一起時，記得畫有展開圖的那一面是朝內側放的喔！

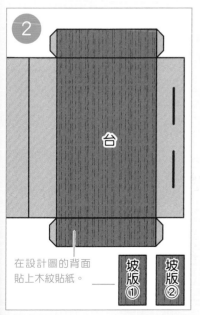

在設計圖的背面貼上木紋貼紙。

剪出①的設計圖，如上圖在背面貼上木紋貼紙，做成籃球場。

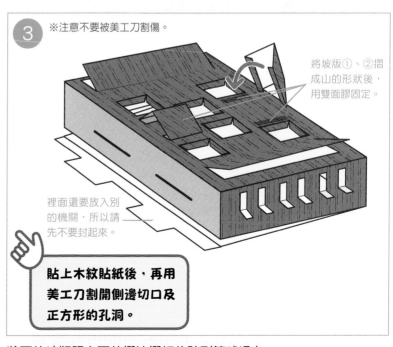

※注意不要被美工刀割傷。

將坡版①、②摺成山的形狀後，用雙面膠固定。

裡面還要放入別的機關，所以請先不要封起來。

貼上木紋貼紙後，再用美工刀割開側邊切口及正方形的孔洞。

將兩片坡版照上面的摺法摺好後貼到籃球場上。

33

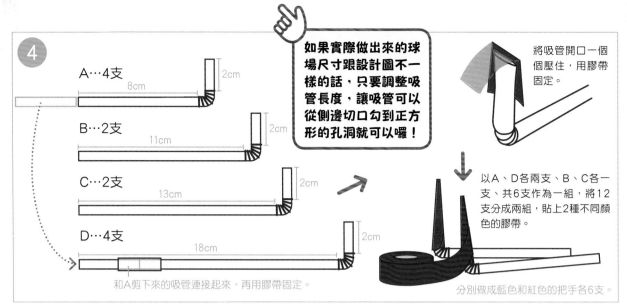

④

A…4支
8cm
2cm

B…2支
11cm
2cm

C…2支
13cm
2cm

D…4支
18cm
2cm

和A剪下來的吸管連接起來，再用膠帶固定。

如果實際做出來的球場尺寸跟設計圖不一樣的話，只要調整吸管長度，讓吸管可以從側邊切口勾到正方形的孔洞就可以囉！

將吸管開口一個個壓住，用膠帶固定。

以A、D各兩支、B、C各一支、共6支作為一組，將12支分成兩組，貼上2種不同顏色的膠帶。

分別做成藍色和紅色的把手各6支。

將吸管比照上圖加工，做成4種長度，共12支把手。

⑤

將吸管穿過側邊切口後，連同摺好的繪圖紙一起用膠帶纏繞。

請看清楚每支把手穿過的位置，不要搞混囉！

在將對向的把手穿過之前，請記得先從正方形孔洞中穿出吸管，才不會搞混喔！

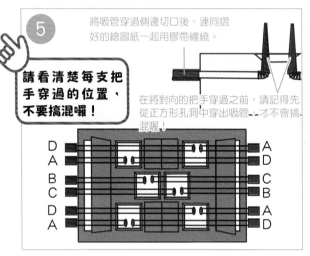

D
A
B
C
D
A

A
D
C
B
A
D

將④做好的把手比照上圖，穿過球場側邊的切口，再穿過上方的正方形孔洞，然後用膠帶固定。

⑥

在膠帶上用油性彩色筆寫上號碼，貼到把手上。

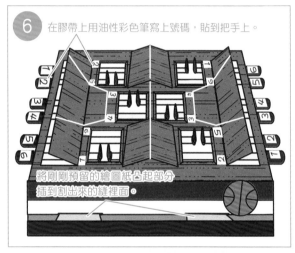

將剛剛預留的繪圖紙凸起部分插到割出來的縫裡面。

用膠帶裝飾球場、配合正方型孔洞的編號，在對應的把手上寫上1～6號，這樣球場就完成囉！

⑦

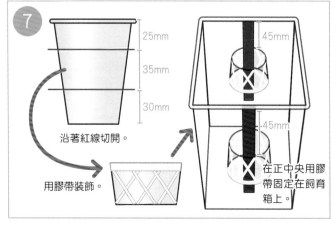

25mm
35mm
30mm

沿著紅線切開。

用膠帶裝飾。

45mm
45mm

在正中央用膠帶固定在飼育箱上。

比照上圖切開塑膠杯做成兩個籃框，用膠帶貼在飼育箱蓋內側的牆面上。

⑧

鋁箔紙請揉成約直徑35mm的大小，用油性彩色筆畫出籃球的樣子。

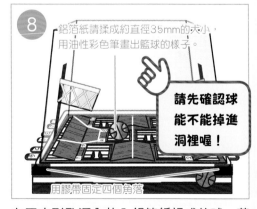

請先確認球能不能掉進洞裡喔！

用膠帶固定四個角落

在正方形孔洞內放入鋁箔紙揉成的球，蓋上⑦的飼育箱蓋，再用膠帶固定邊緣就完成囉！

玩法

按下把手來投籃，將球投進對手的籃框吧！如果不小心投進自己的籃框，就算是對手得分，要注意喔！

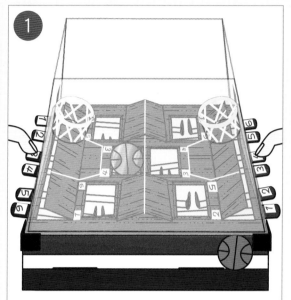

1 在正中央的洞中放入球，比賽開始！紅隊就瞄準紅色框，藍隊就瞄準藍色框進攻。

2 按下跟洞口一樣號碼的把手，球就會彈起來。

3 投籃成功，得分！設定一個時間，比比看在時間內誰能投進最多球。

原理小百科

把手變得像槓桿一樣，壓下把手的話，另一端就會往上升，所以才能夠將球彈起來喔！

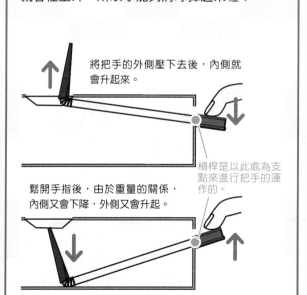

將把手的外側壓下去後，內側就會升起來。

槓桿是以此處為支點來進行把手的運作的。

鬆開手指後，由於重量的關係，內側又會下降，外側又會升起。

困難小幫手

把手沒辦法下降

●把手可能在裡面卡住了，或是和孔洞的位置錯開了，所以才不會下降。試著左右搖搖看把手後再按按看吧！將把手向右移動的話，內側就會向左移動喔！

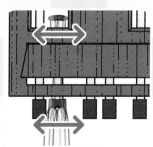

球沒辦法掉進洞裡

●球如果停在洞口以外的地方的話，就試著搖搖看籃球機讓球回到洞口吧！

所需時間：	約**1**天
難　度：	⭐⭐⭐

用彈珠打倒標靶上的鬼吧！

抓鬼彈珠台

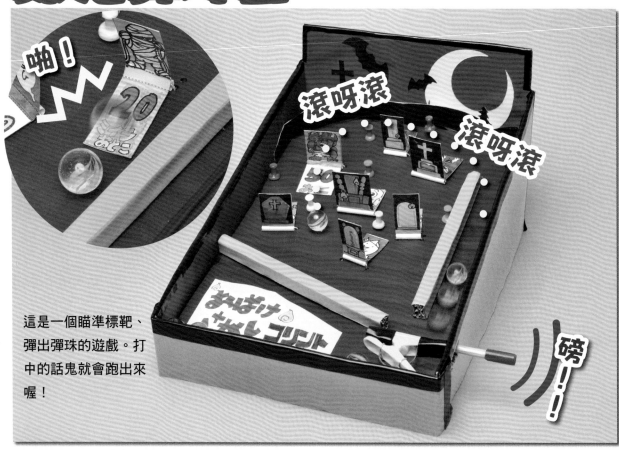

這是一個瞄準標靶、彈出彈珠的遊戲。打中的話鬼就會跑出來喔！

啪！
滾呀滾
滾呀滾
磅！！

準備物品

⚠ 注意！
- 請注意不要被剪刀、美工刀、椎子或老虎鉗弄傷。
- 不可以用鋁線纏住手指或脖子。
- 注意不要被圖釘的尖端弄傷。
- 請勿把彈珠跟圖釘放入口中。

● 材料

瓦楞紙

鋁線（直徑1mm）

洗衣夾

繪圖紙

彩色圖畫紙、色紙

圖釘約10個

吸管 2～3支

竹筷

彈珠

木工用白膠

● 工具

剪刀

椎子

美工刀

老虎鉗

透明膠帶

膠帶

彩色筆

雙面膠

鉛筆

尺

作法

●先來做本體吧！

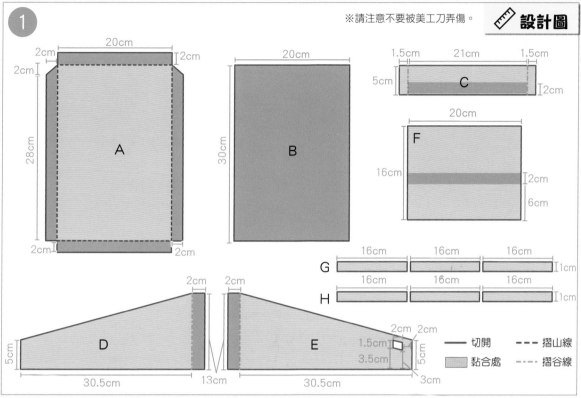

※請注意不要被美工刀弄傷。　設計圖

比照上圖用美工刀切開瓦楞紙。

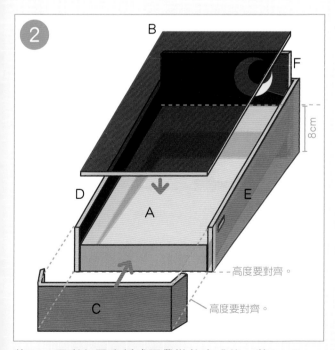

將B～F用彩色圖畫紙或膠帶裝飾完成後，將A～F以白膠黏合。

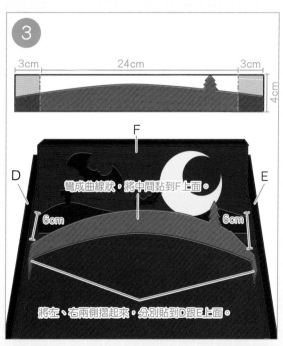

在長30cm、寬4cm的繪圖紙上描繪圖案並剪裁，比照上圖，用雙面膠貼到❷的盒子內。

37

④

側面

請在洗衣夾的鐵環上面放上竹筷。

用膠帶來固定住竹筷跟洗衣夾。

請用膠帶確實固定這兩個點。

上面

將一根竹筷切成10cm長度,用膠帶固定在洗衣夾上。

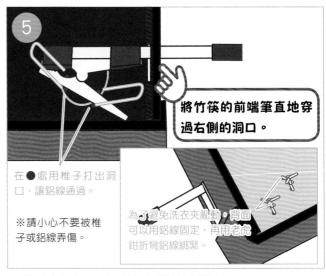

⑤

將竹筷的前端筆直地穿過右側的洞口。

在●處用椎子打出洞口,讓鋁線通過。

※請小心不要被椎子或鋁線弄傷。

為了避免洗衣夾亂動,背面可以用鋁線固定,再用老虎鉗折彎鋁線綁緊。

在③的右下放入④,開4個洞後用鋁線固定。

⑥

將G、H以3張一組的形式黏在一起,貼上彩色圖畫紙做裝飾,做成彈珠台的軌道。

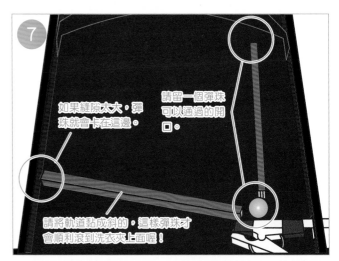

⑦

如果縫隙太大,彈珠就會卡在這邊。

請留一個彈珠可以通過的開口。

請將軌道黏成斜的,這樣彈珠才會順利滾到洗衣夾上面喔!

一邊確認彈珠是否能通過,一邊調整軌道的黏貼位置,再用雙面膠固定。這樣本體就完成囉!

🖊 **標靶紙型**

請影印後使用!

———— 切開

- - - - 摺谷線

請依照要做的數量影印喔!

大	中	小

●接著來做標靶吧！

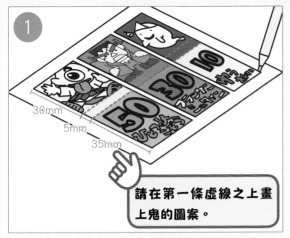

① 請在第一條虛線之上畫上鬼的圖案。

影印38頁的紙型，在上面畫上鬼的圖案與分數。

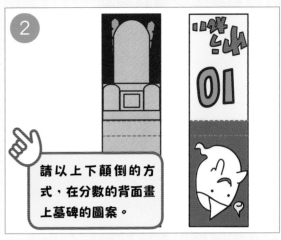

② 請以上下顛倒的方式，在分數的背面畫上墓碑的圖案。

將①的圖貼到繪圖紙上後切開，背面畫上墓碑的圖案。

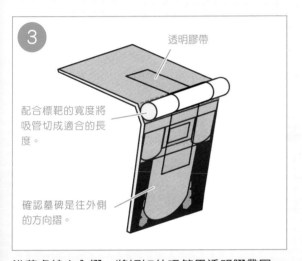

③ 透明膠帶

配合標靶的寬度將吸管切成適合的長度。

確認墓碑是往外側的方向摺。

沿著虛線向內摺，將切短的吸管用透明膠帶固定在折合處。

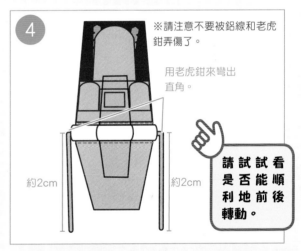

④ ※請注意不要被鋁線和老虎鉗弄傷了。

用老虎鉗來彎出直角。

約2cm　約2cm

請試試看是否能順利地前後轉動。

將鋁線穿過吸管後，彎成圖中的形狀就完成了。照這樣做出6～8個標靶吧！

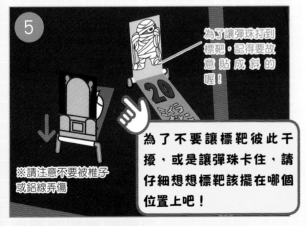

⑤ 為了讓彈珠打到標靶，記得要故意貼成斜的喔！

※請注意不要被椎子或鋁線弄傷

為了不要讓標靶彼此干擾，或是讓彈珠卡住，請仔細想想標靶該擺在哪個位置上吧！

想好各標靶要放的位置後，用椎子或圖釘打洞，然後將鋁線插進洞裡。

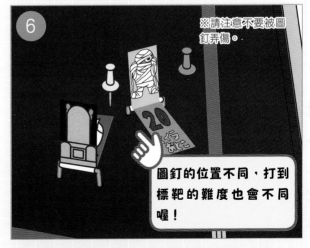

⑥ ※請注意不要被圖釘弄傷。

圖釘的位置不同，打到標靶的難度也會不同喔！

考量彈珠的滾動方向，在本體上插上圖釘，這樣就完成囉！

快打出彈珠，來擊倒標靶吧！因為圖釘干擾的關係，標靶不會那麼好打中喔！

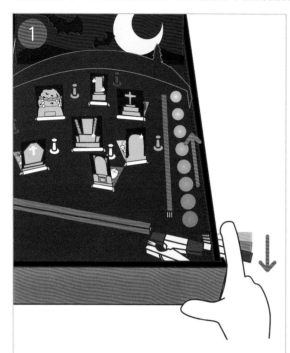

將墓碑朝上擺好後，按下把手打出彈珠。

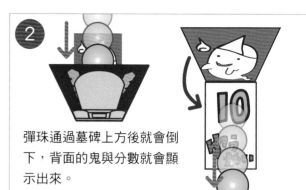

彈珠通過墓碑上方後就會倒下，背面的鬼與分數就會顯示出來。

滾到下面的彈珠會自動回到一開始的地方。再按一下把手，彈珠就會回到發射位置上囉！

改造小秘訣

可以把標靶上的圖案換成鬼以外的東西，也可以加上像迷宮Pad（22頁）的陷阱或風車，也會很有趣喔！

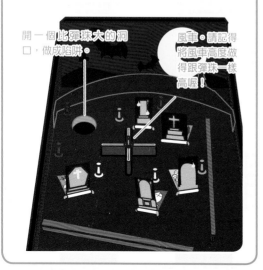

開一個此彈珠大的洞口，做成陷阱。

風車。請記得將風車高度做得跟彈珠一樣高喔！

困難小幫手

彈珠沒辦法順利彈出去

●試著調整看看洗衣夾跟軌道的位置吧！

彈珠在途中就停下來了

●輕輕搖晃本體試試看吧！
●如果常常在途中停下來，試著調整看看標靶或圖釘的位置吧！

彈珠通過了，但標靶沒辦法順利倒下來

●標靶的鋁線如果裝得太緊的話，就會不容易倒下來。試著讓鋁線鬆一點地插進洞口吧！

試著在比吸管更寬一點的地方把鋁線弄彎。

留一點空間。

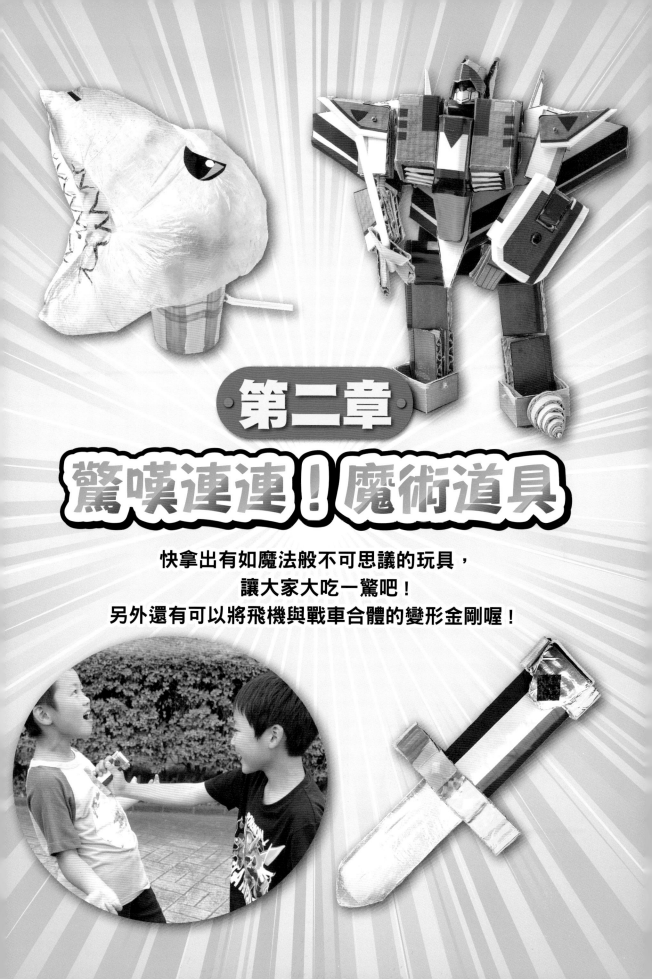

第二章

驚嘆連連！魔術道具

快拿出有如魔法般不可思議的玩具，
讓大家大吃一驚吧！
另外還有可以將飛機與戰車合體的變形金剛喔！

所需時間：	約 **60**分鐘
難　度：	

甩一下就會瞬間變長

伸縮自如劍

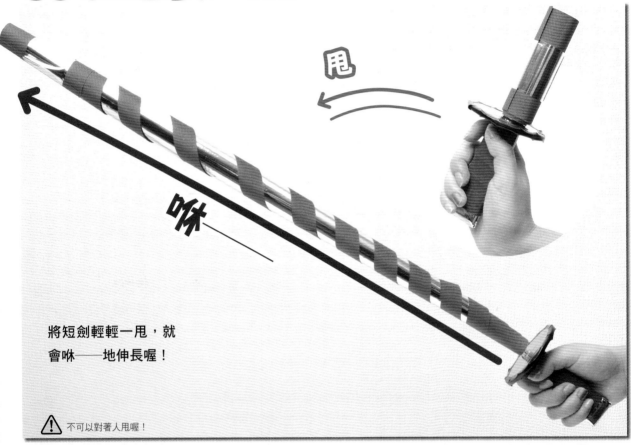

甩

咻

將短劍輕輕一甩，就
會咻——地伸長喔！

⚠ 不可以對著人甩喔！

準備物品

●材料

彩色圖畫紙（任何顏色皆可）2張

瓦楞紙

竹筷1雙

廚房用鋁箔貼紙※
（背面附黏膠）

●工具

⚠ 注意！

●請注意不要被剪刀弄傷。

剪刀

口紅膠

膠帶

雙面膠

油性彩色筆(黃)

鉛筆

尺

※ 在 10 元商店或是雜貨店都可以買到這些材料喔！

作法

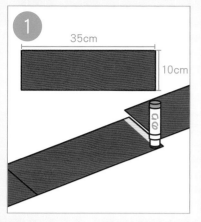

1

35cm

10cm

將切成長35cm、寬10cm的4張彩色圖畫紙用口紅膠連起來。

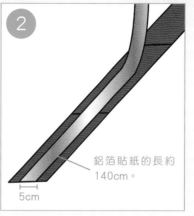

2

鋁箔貼紙的長約140cm。

5cm

在①的正中央貼上寬5cm的鋁箔貼紙。

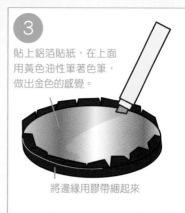

3

貼上鋁箔貼紙，在上面用黃色油性筆著色筆，做出金色的感覺。

將邊緣用膠帶綑起來

將瓦楞紙剪成直徑8cm的圓，包上鋁箔貼紙。

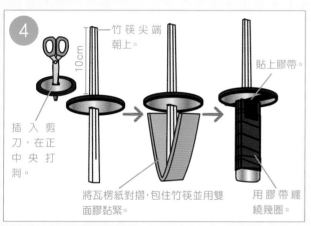

4

竹筷尖端朝上。

10cm

貼上膠帶。

插入剪刀，在正中央打洞。

將瓦楞紙對摺，包住竹筷並用雙面膠黏緊。

用膠帶纏繞幾圈。

在③上面鑽孔後插進筷子，以長3cm、寬20cm的瓦楞紙包覆並用膠帶固定。

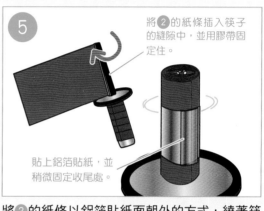

5

將②的紙條插入筷子的縫隙中，並用膠帶固定住。

貼上鋁箔貼紙，並稍微固定收尾處。

將②的紙條以鋁箔貼紙面朝外的方式，繞著筷子捲起來。捲完後再稍微固定就完成囉！

玩法

握著刀柄往前甩，劍就會伸長喔！若要調整回原本的樣子，請轉動刀柄再捲一次吧！

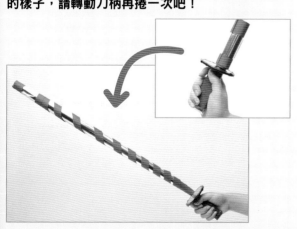

困難小幫手

甩了還是伸不長

●如果捲得太緊的話就不容易甩出來，試著捲得鬆一點吧！

甩了之後，前端跟刀柄就分開了

●如果捲得太鬆，或者是甩太用力的話，都有可能在伸長時脫落。再試著仔細調整看看捲紙的方法跟甩出去的力道強度吧！

所需時間： 約 **60** 分鐘

難　度： ⭐

來嚇嚇你的好朋友吧！

嚇一跳小刀

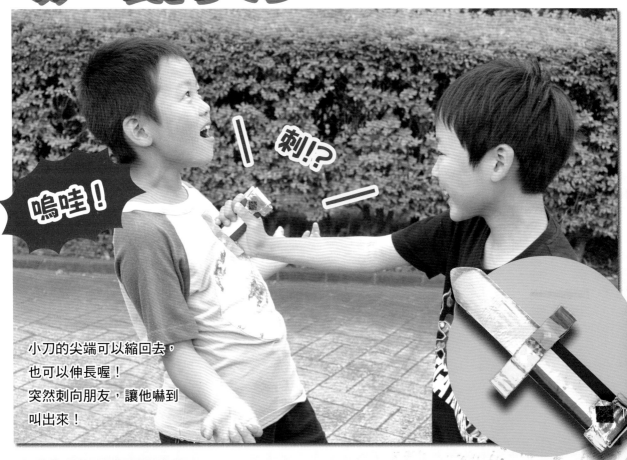

嗚哇！

一 刺!? 一

小刀的尖端可以縮回去，
也可以伸長喔！
突然刺向朋友，讓他嚇到
叫出來！

準備物品

⚠ 注意！　●小心不要被剪刀弄傷

●材料

捲筒衛生紙捲軸

鋁箔膠帶※

薄的瓦楞紙

色紙

橡皮筋

●工具

剪刀

油性彩色筆

雙面膠

膠帶

口紅膠

釘書機

鉛筆

尺

※ 雜貨店或 10 元商店都可以買到這些材料喔！

作法

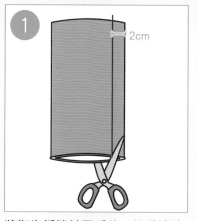

將衛生紙捲軸壓扁後，沿著邊邊2cm處剪開。

將①打開，如上圖一樣用釘書針固定橡皮筋。

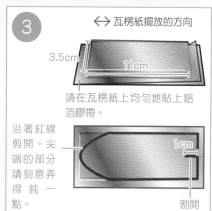

←→ 瓦楞紙擺放的方向

3.5cm　11cm

請在瓦楞紙上均勻地貼上鋁箔膠帶。

沿著紅線剪開。尖端的部分請刻意弄得鈍一點。

1cm　割開

將長11cm、寬3.5cm的瓦楞紙貼上鋁箔膠帶後，剪成刀刃的形狀。

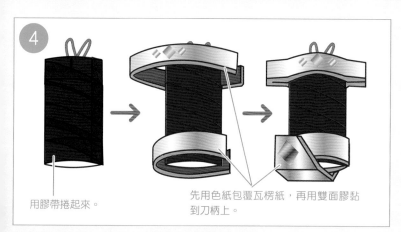

用膠帶捲起來。

先用色紙包覆瓦楞紙，再用雙面膠黏到刀柄上。

用膠帶固定②，並黏上瓦楞紙或膠帶做裝飾。

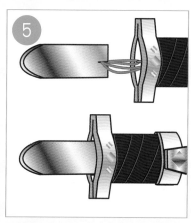

將橡皮筋夾進③刀身下緣剪開的縫隙就完成了。

玩法

將刀身往人或物品插下去時，刀身會縮到刀柄裡面，看起來就好像刺進去了一樣。拔出來時，刀身又會自動彈出來喔！

困難小幫手

刀身沒有辦法順利縮進去

●假如刀柄做得太窄，可能會讓刀身沒辦法縮進去。試著把刀柄開口做得再寬一點吧！

刀身折彎了

●因為刀身是瓦楞紙做的，所以還是會被折彎喔！如果真的壞得很嚴重，就再做一把新的吧！

45

用磁鐵來操弄蛇的動作吧！

魔笛與蛇

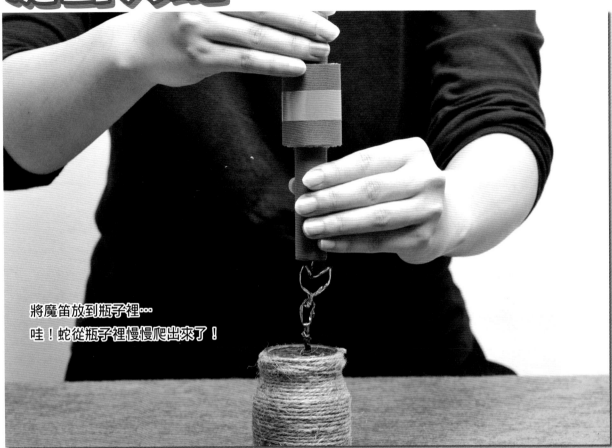

將魔笛放到瓶子裡…

哇！蛇從瓶子裡慢慢爬出來了！

準備物品

⚠ 注意！

● 請注意不要被剪刀弄傷。
● 不可以拿束帶纏繞手指或是脖子。
● 絕對不可以將磁鐵放入口中
　（如果不小心吞下去了，請立刻去看醫生）。

●材料

約12cm的彩色束帶（塑膠束帶）6條※

強力磁鐵10個

彩色圖畫紙

瓦楞紙

果醬類的空瓶

麻繩

●工具

剪刀

膠帶

雙面膠

鉛筆

尺

※ 請使用用來綁袋口的、內含鐵絲、外層用塑膠包起的束帶。為了讓磁鐵能順利吸引束帶，請使用能被磁鐵吸引的材質。

作法

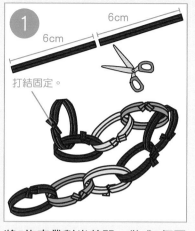

① 6cm 6cm
打結固定。

將5條束帶對半剪開，做成9個圈串起來。

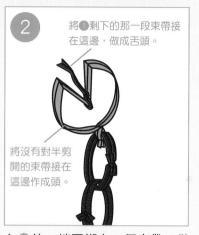

② 將①剩下的那一段束帶接在這邊，做成舌頭。

將沒有對半剪開的束帶接在這邊作成頭。

在①的一端再綁上一個束帶，做成蛇的頭。

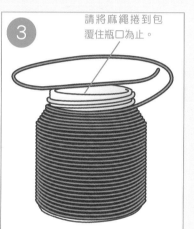

③ 請將麻繩捲到包覆住瓶口為止。

在空瓶上貼上雙面膠，捲上麻繩。

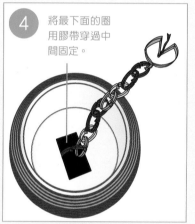

④ 將最下面的圈用膠帶穿過中間固定。

將蛇用膠帶固定在瓶子內側。

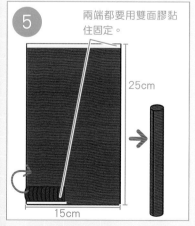

⑤ 兩端都要用雙面膠黏住固定。

25cm

15cm

將磁鐵重疊後用長15cm、寬25cm的彩色圖畫紙包起來。

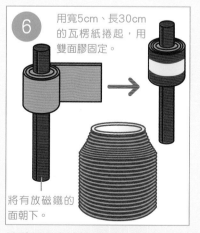

⑥ 用寬5cm、長30cm的瓦楞紙捲起，用雙面膠固定。

將有放磁鐵的面朝下。

接著用瓦楞紙包起來，貼上彩色圖畫紙或彩色膠帶裝飾就完成囉！

玩法

用魔笛操縱蛇的動作，嚇嚇朋友吧！

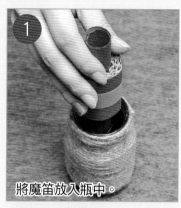

① 將魔笛放入瓶中。

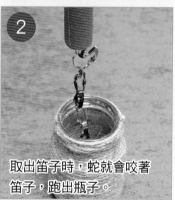

② 取出笛子時，蛇就會咬著笛子，跑出瓶子。

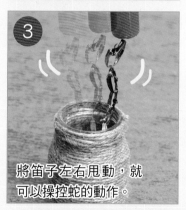

③ 將笛子左右甩動，就可以操控蛇的動作。

困難小幫手

蛇馬上就掉回瓶子裡了

● 試試看增加磁鐵的數量或是換成磁力更強的磁鐵吧！
● 減少束帶的數量，也是一個方法喔！

所需時間：約 **120** 分鐘

難　度：⭐⭐

吹氣之後，恐龍就會從杯子跑出來

呼氣恐龍杯

從吸管吹入空氣後，恐龍的臉就會跑出來囉！

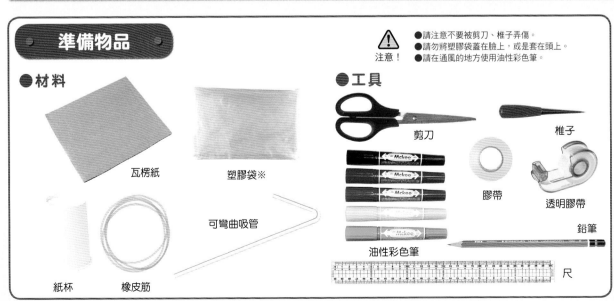

準備物品

⚠ 注意！
- ●請注意不要被剪刀、椎子弄傷。
- ●請勿將塑膠袋蓋在臉上，或是套在頭上。
- ●請在通風的地方使用油性彩色筆。

●材料

瓦楞紙

塑膠袋※

可彎曲吸管

紙杯　橡皮筋

●工具

剪刀

椎子

膠帶

透明膠帶

油性彩色筆

鉛筆

尺

※ 請使用長 25cm、寬 35cm 的塑膠袋。

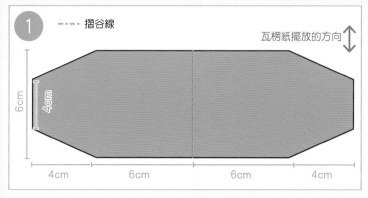

① ---- 摺谷線

瓦楞紙擺放的方向

6cm　4cm

4cm　6cm　6cm　4cm

將瓦楞紙依照上圖剪開，做出能讓塑膠袋鼓成恐龍形狀的紙型。

② 底部（封起來的地方）

透明膠帶

將塑膠袋底部往內摺，用透明膠帶固定。

③ 透明膠帶

在②的袋子裡放入①的瓦楞紙，照上圖摺袋子的邊角，並用透明膠帶固定。

④ 透明膠帶。

■的部分是恐龍嘴巴的裡面喔！

將塑膠袋左右各抓起3cm左右，配合瓦楞紙的形狀往內摺，並用透明膠帶固定。

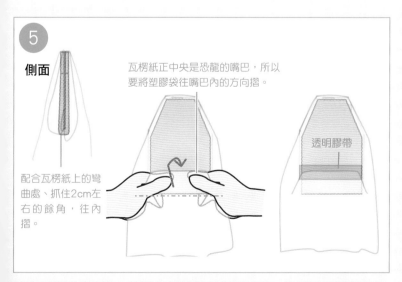

⑤ 側面

瓦楞紙正中央是恐龍的嘴巴，所以要將塑膠袋往嘴巴內的方向摺。

透明膠帶

配合瓦楞紙上的彎曲處、抓住2cm左右的餘角，往內摺。

順著瓦楞紙的形狀，比照上圖將袋子摺出形狀，並用透明膠帶固定。

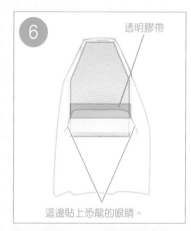

⑥ 透明膠帶

這邊貼上恐龍的眼睛。

翻到背面，比照⑤的摺法再摺一次，用透明膠帶固定。

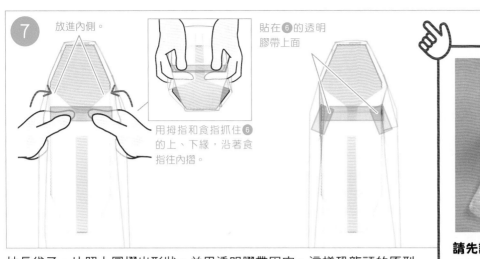

⑦ 放進內側。　　　　　貼在 ⑥ 的透明膠帶上面

用拇指和食指抓住 ⑥ 的上、下緣，沿著食指往內摺。

請先試著吹氣看看，看會不會變成上面這樣的形狀。

拉長袋子，比照上圖摺出形狀，並用透明膠帶固定。這樣恐龍頭的原型就完成了。

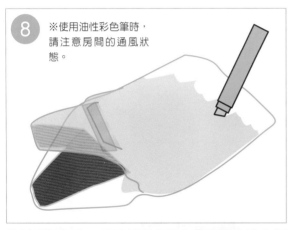

⑧ ※使用油性彩色筆時，請注意房間的通風狀態。

將紙型拉出來，用油性彩色筆在塑膠袋上塗上顏色。

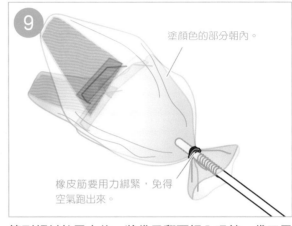

⑨ 塗顏色的部分朝內。

橡皮筋要用力綁緊，免得空氣跑出來。

等到顏料乾了之後，將袋子翻面插入吸管，袋口用橡皮筋綁緊。

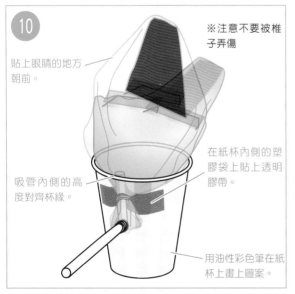

⑩

貼上眼睛的地方朝前。

※注意不要被椎子弄傷

在紙杯內側的塑膠袋上貼上透明膠帶。

吸管內側的高度對齊杯緣。

用油性彩色筆在紙杯上畫上圖案。

紙杯用椎子開洞插入吸管，然後在內側用透明膠帶固定。

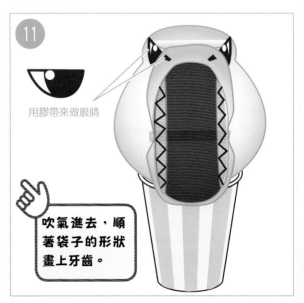

⑪

用膠帶來做眼睛

吹氣進去，順著袋子的形狀畫上牙齒。

用油性彩色筆畫上牙齒，再貼上用膠帶做成的眼睛和鼻孔，就完成囉！

玩法

從吸管吹氣到杯子裡，紙杯裡面的恐龍就會慢慢浮出來喔！因為袋子比較大，再吹出形狀前要有點耐心喔！

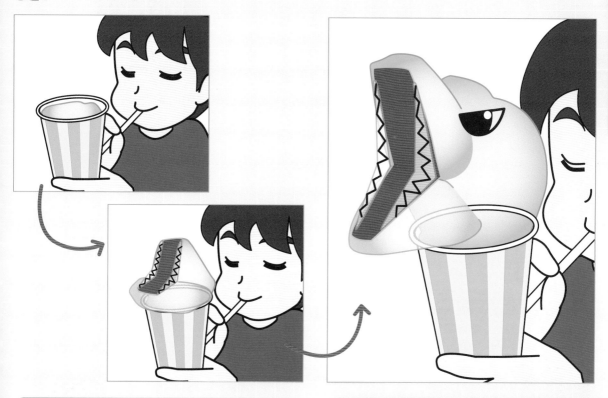

改造小秘訣

透明膠帶的貼法不一樣的話，就可以做出不一樣的形狀喔！一起來試試看吧！

喵～

困難小幫手

吹氣後袋子不會膨脹

● 請確認袋子有沒有破洞、或是袋子會不會漏風。

袋子膨脹了，但恐龍沒辦法從杯子裡出來

● 塑膠袋如果亂塞進杯子裡的話，就會卡住沒辦法從杯子裡浮出來。請照上圖把袋子放進去。

嘴巴閉合、臉朝上，放進杯子裡。

	所需時間：約 **180** 分鐘
	難　度：⭐⭐

轉動圓盤，圖片就會動起來喔！

視覺魔法放映機

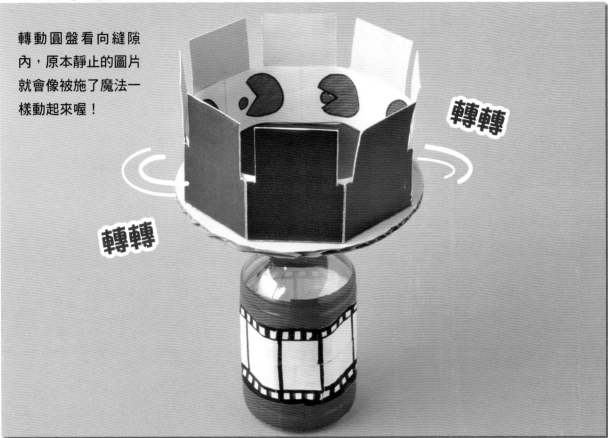

轉動圓盤看向縫隙內，原本靜止的圖片就會像被施了魔法一樣動起來喔！

轉轉

轉轉

準備物品

● 材料

瓦楞紙

厚紙板

吸管（直徑5mm）

螺栓與螺帽（直徑3mm，長3cm）

280ml的寶特瓶

● 工具

剪刀

椎子

圓規

木工用白膠

尺

⚠ 注意！

● 請注意不要被剪刀、椎子、圓規的針弄傷。
● 請勿把螺栓或螺帽放進口中。

膠帶

彩色筆

鉛筆

※ 請記得使用跟螺栓相同尺寸的螺帽。

● **先做本體**

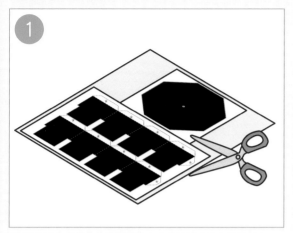

① 影印56～57頁的紙型後，將本體A和本體B貼在厚紙板上後剪下來。

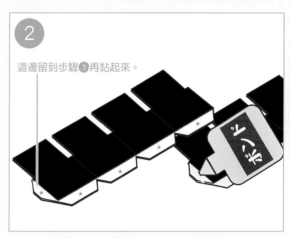

這邊留到步驟③再黏起來。

② 將貼著本體A的兩張厚紙板用白膠黏起來。

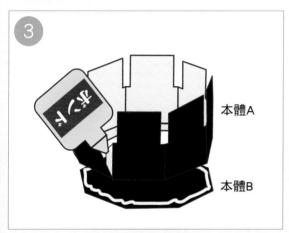

本體A

本體B

③ 將②黏好的厚紙板沿著虛線摺好後，用白膠黏到本體B上。

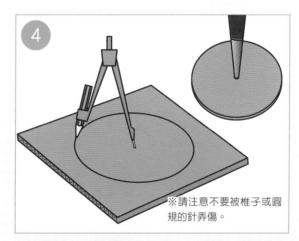

※請注意不要被椎子或圓規的針弄傷。

④ 在瓦楞紙上用圓規畫出半徑7cm的圓，剪下後在中間用椎子打洞。

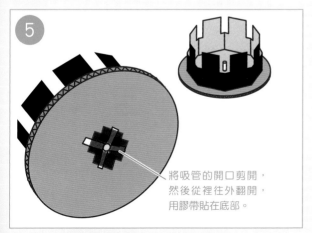

將吸管的開口剪開，然後從裡往外翻開，用膠帶貼在底部。

⑤ 對準洞口將④的瓦楞紙貼到③的本體上，並剪出一根長3cm的吸管穿過洞口，用膠帶固定。

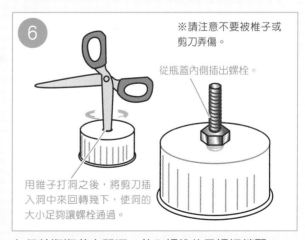

※請注意不要被椎子或剪刀弄傷。

從瓶蓋內側插出螺栓。

用錐子打洞之後，將剪刀插入洞中來回轉幾下，使洞的大小夠讓螺栓通過。

⑥ 在保特瓶瓶蓋上開洞，放入螺栓後用螺帽鎖緊。

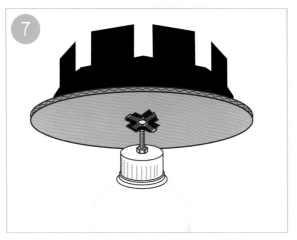

蓋上瓶蓋，將本體底部的吸管開口處對準螺栓插上去。

用膠帶裝飾寶特瓶，這樣本體就完成囉！

● 接下來來做底片

最前端部份要留到步驟❸再黏起來。

將底片的紙型黏起來。

為了讓動作看起來更清楚，記得將圖跟圖之間的變化一點一點細微地畫出來喔！簡單一點的圖案會比較容易看懂喔！

參考55頁的範本，畫出八格動作的圖案。

有圖案的部分朝內。

將底片的兩端黏起來，這樣就完成囉！

玩法

轉動圓盤，從兩側的縫隙往裡面看，有沒有感覺圖案動起來了呢？從任一個縫隙看，結果都是一樣的，邀請朋友一起來觀賞吧！

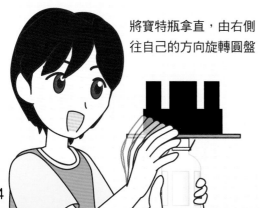

將寶特瓶拿直，由右側往自己的方向旋轉圓盤

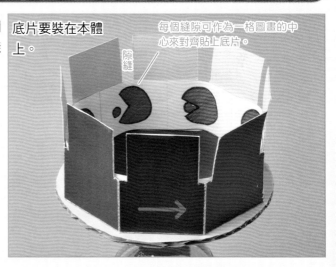

底片要裝在本體上。

每個縫隙可作為一格圖畫的中心來對齊貼上底片。

隙縫

✏ 底片的範本

請影印使用，塗上顏色，照甲、乙、丙的順序連起來。

▨▨▨▨▨▨ 切開

★ 黏合處

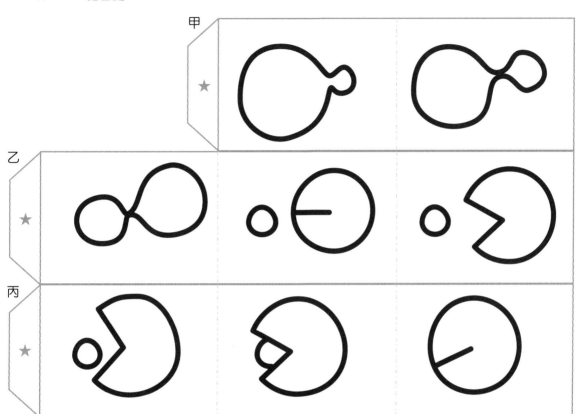

甲

乙

丙

原理小百科

我們的腦會對前一個看到的畫面產生殘象。所以，當畫面連續出現時，在我們看起來就好像在動一樣。實際上我們在電視上看到的動畫，也是使用同樣的原理播放的喔！

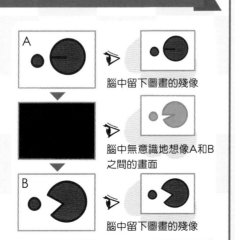

A
腦中留下圖畫的殘像

腦中無意識地想像A和B之間的畫面

B
腦中留下圖畫的殘像

改造小秘訣

● 畫上不一樣的圖案，做出各種動作的底片吧！

● 試著用用看大一點的圓盤，或者是增加縫隙的數量看看吧！

● 可以參考96頁的「拉線螺旋槳」構造，做出用線拉動的圓盤看看喔！

本體A的紙型　請影印後貼在厚紙板上使用！

━━━━━━ 切開　▪▪▪▪▪ 摺山線　★ 黏合處

A-①　A-②

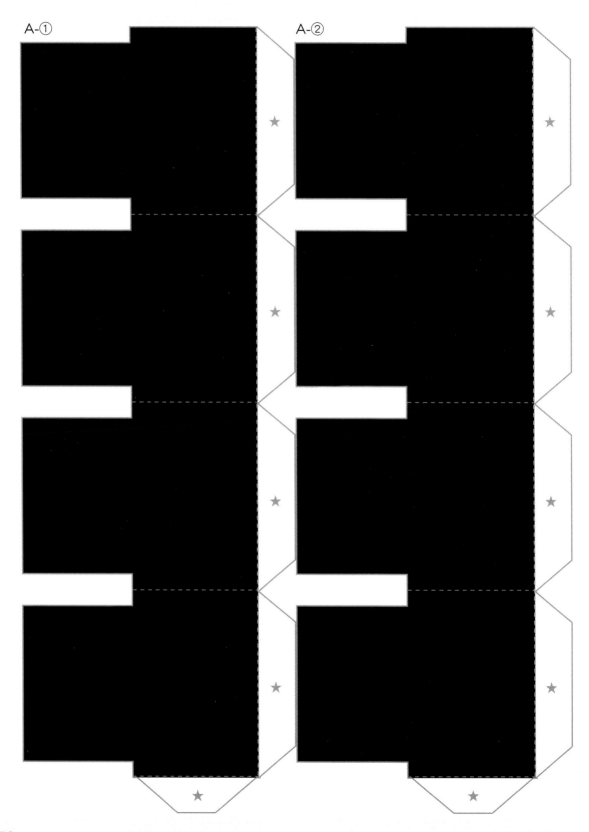

🖊 本體B的紙型

請影印後貼在厚紙板上使用！

● 打洞處

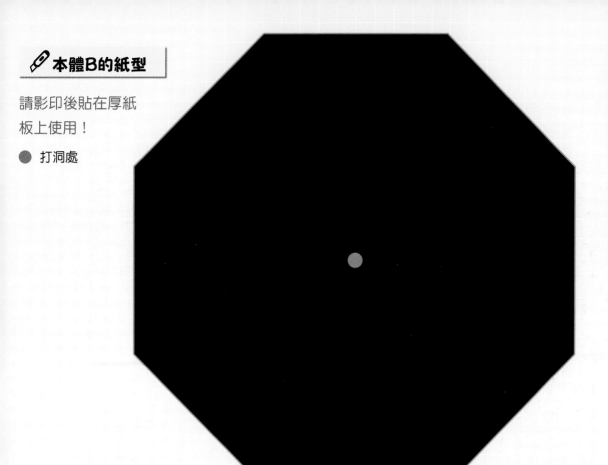

🖊 底片的紙型

請影印後照著格子一個個畫上圖案吧！

━━━━━ 切開

★ 黏合處

▪▪▪▪▪ 格子隔線

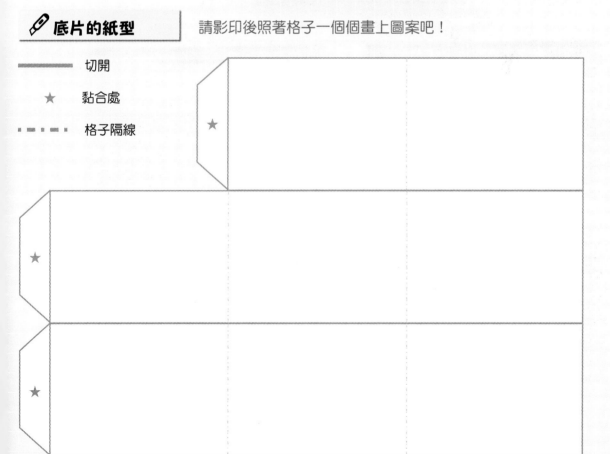

所需時間：	約 **1** 天
難　度：	★★★

飛機與鑽地戰車變形！合體！

合體變形金剛

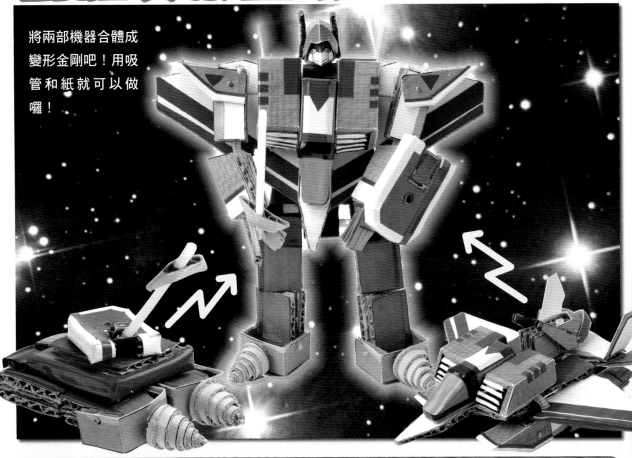

將兩部機器合體成變形金剛吧！用吸管和紙就可以做囉！

準備物品

●工具 ⚠️ 注意！

●請注意不要被剪刀、美工刀、牙籤的尖端弄傷。
●請勿用鐵絲纏住手指或脖子。

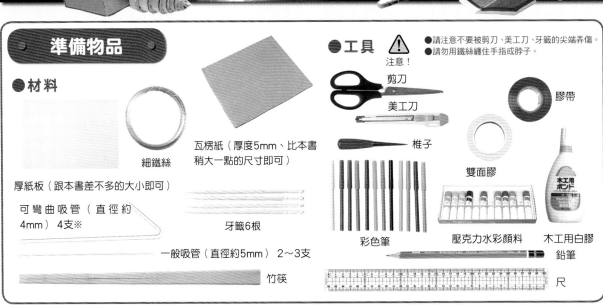

●材料

細鐵絲

瓦楞紙（厚度5mm、比本書稍大一點的尺寸即可）

厚紙板（跟本書差不多的大小即可）

可彎曲吸管（直徑約4mm）4支※

牙籤6根

一般吸管（直徑約5mm）2～3支

竹筷

剪刀

美工刀

椎子

雙面膠

彩色筆

壓克力水彩顏料

膠帶

木工用白膠

鉛筆

尺

※ 迷你尺寸的可彎曲吸管就可以了，在雜貨店或是10元商店都可以買到喔！

如果吸管很難插入，那就試著用椎子將瓦楞紙上的縫隙再做大一點吧！

作法

● 準備

瓦楞紙擺放的方向

將紙型①和紙型②貼在瓦楞紙上。

紙型③貼在厚紙板上。

注意不要搞錯瓦楞紙擺放的方向喔！

影印64～66頁的紙型後，貼在瓦楞紙或厚紙板上剪下來。

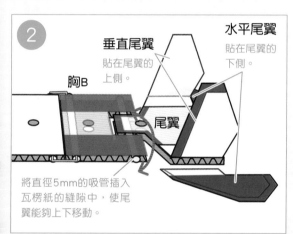

② 垂直尾翼
貼在尾翼的上側。

水平尾翼
貼在尾翼的下側。

胸B

尾翼

將直徑5mm的吸管插入瓦楞紙的縫隙中，使尾翼能夠上下移動。

讓吸管穿過胸B和尾翼，並用雙面膠把水平尾翼和垂直尾翼黏上去。

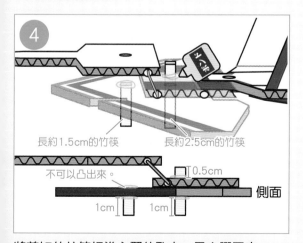

④ 長約1.5cm的竹筷　長約2.5cm的竹筷

不可以凸出來。

0.5cm

側面

1cm　1cm

將剪短的竹筷插進主翼的孔中，用白膠固定。

● 先來做飛機（上半身）

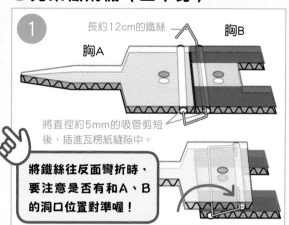

① 長約12cm的鐵絲　胸B

胸A

將直徑約5mm的吸管剪短後，插進瓦楞紙縫隙中。

將鐵絲往反面彎折時，要注意是否和A、B的洞口位置對準喔！

在胸A、B兩片瓦楞紙的縫隙中各插入一支吸管，讓鐵絲穿過其中一支吸管後，再彎折鐵絲插進另一支吸管。

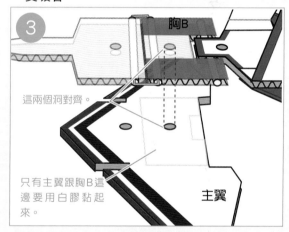

③ 胸B

這兩個洞對齊。

只有主翼跟胸B這邊要用白膠黏起來。

主翼

將紙上的洞對齊，將胸B貼到主翼上面。

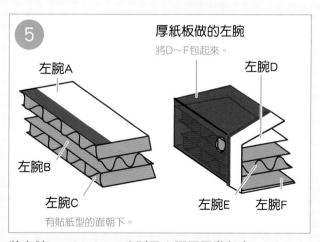

⑤ 厚紙板做的左腕
將D～F包起來。

左腕A

左腕D

左腕B

左腕C

左腕E　左腕F

有貼紙型的面朝下。

將左腕A～C、D～F分別用白膠層層黏起來。D～F黏好後，再用厚紙板做出來的左腕包上去。

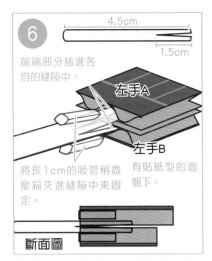

6

4.5cm

1.5cm

前端部分插進各自的縫隙中。

左手A

左手B

將長1cm的吸管稍微壓扁夾進縫隙中來固定。

有貼紙型的面朝下。

斷面圖

將長4.5cm的吸管一端用剪刀剪成兩瓣,分別插到左手A、左手B的縫隙中。

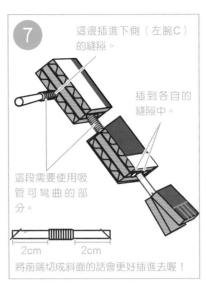

7

這邊插進下側(左腕C)的縫隙。

插到各自的縫隙中。

這段需要使用吸管可彎曲的部分。

2cm　2cm

將前端切成斜面的話會更好插進去喔!

如圖插入吸管,將左腕和左手連起來。

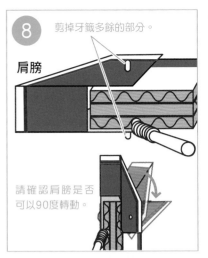

8

剪掉牙籤多餘的部分。

肩膀

請確認肩膀是否可以90度轉動。

將厚紙板做成的左肩摺出形狀,在孔中插入牙籤固定在左手臂上。用一樣的方法把右手臂也裝上去。

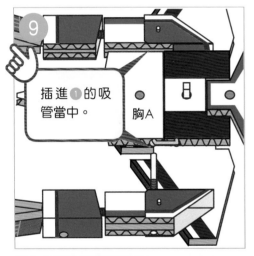

9

插進①的吸管當中。

胸A

將左右腕的吸管插進胸A。

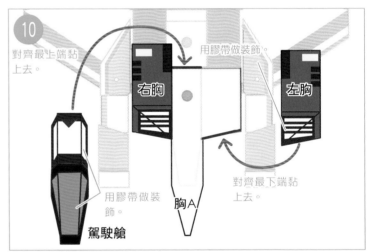

10

對齊最上端黏上去。

用膠帶做裝飾。

右胸

左胸

用膠帶做裝飾。

駕駛艙

胸A

對齊最下端黏上去。

將左右胸和駕駛艙摺出來,用白膠黏到胸A上面。

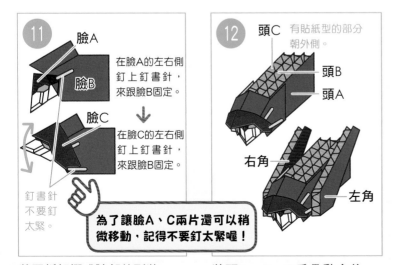

11

臉A

臉B

臉C

在臉A的左右側釘上釘書針,來跟臉B固定。

在臉C的左右側釘上釘書針,來跟臉B固定。

釘書針不要釘太緊。

為了讓臉A、C兩片還可以稍微移動,記得不要釘太緊喔!

將厚紙板摺成臉部的型狀。

12

頭C

有貼紙型的部分朝外側。

頭B

頭A

右角

左角

將頭A、B、C重疊黏合後,再將臉和角用白膠黏起來。

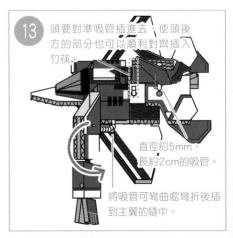

13

頭要對準吸管插進去,使頭後方的部分也可以順利對齊插入竹筷。

直徑約5mm、長約2cm的吸管

將吸管可彎曲處彎折後插到主翼的縫中。

在頭與尾翼的孔中插入吸管,將手腕轉到主翼的下面,這樣飛機就完成了。

● 接下來來做鑽地戰車（下半身）

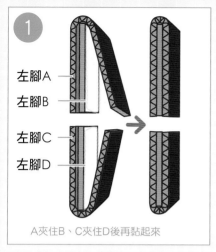

① 左腳A
左腳B
左腳C
左腳D

A夾住B、C夾住D後再黏起來

將左腳A與B、C與D分別用白膠黏起來。

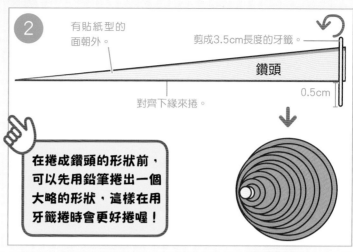

② 有貼紙型的面朝外。
剪成3.5cm長度的牙籤。
鑽頭
0.5cm
對齊下緣來捲。

在捲成鑽頭的形狀前，可以先用鉛筆捲出一個大略的形狀，這樣在用牙籤捲時會更好捲喔！

在紙型的背面塗上白膠，以繞著牙籤的方式捲起來，做成鑽頭。

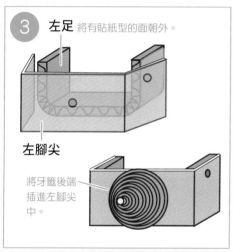

③ 左足 將有貼紙型的面朝外。
左腳尖
將牙籤後端插進左腳尖中。

將左腳尖和左足黏起來，再將鑽頭插進左腳尖中央的洞。

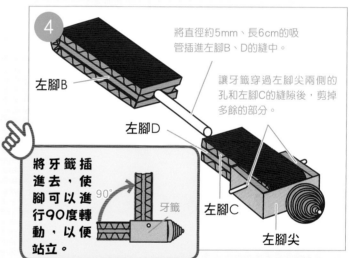

④ 將直徑約5mm、長6cm的吸管插進左腳B、D的縫中。
左腳B
讓牙籤穿過左腳尖兩側的孔和左腳C的縫隙後，剪掉多餘的部分。
左腳D

將牙籤插進去，使腳可以進行90度轉動，以便站立。
90°
牙籤
左腳C
左腳尖

將這三部分用吸管和牙籤連起來。然後用一樣的方式，將右腳做出來。

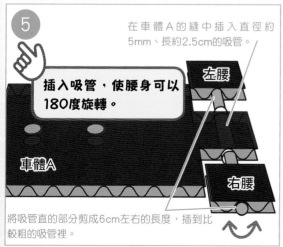

⑤ 在車體A的縫中插入直徑約5mm、長約2.5cm的吸管。
左腰
插入吸管，使腰身可以180度旋轉。
車體A
右腰

將吸管直的部分剪成6cm左右的長度，插到比較粗的吸管裡。

將吸管插入車體的左右腰當中。

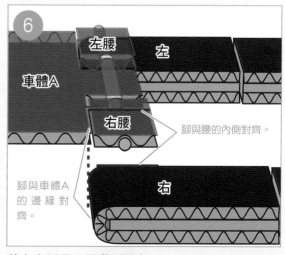

⑥ 左腰 左
車體A
右腰
腳與腰的內側對齊。
腳與車體A的邊緣對齊。
右

將左右腳用白膠黏到腰上。

61

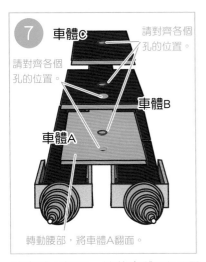

⑦ 車體C
請對齊各個孔的位置。
請對齊各個孔的位置。
車體B
車體A
轉動腰部,將車體A翻面。

將車體A翻面,並將車體B和C用白膠黏上去。

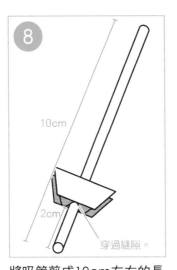

⑧
10cm
2cm
穿過縫隙。

將吸管剪成10cm左右的長度,穿過把手做成砲身。

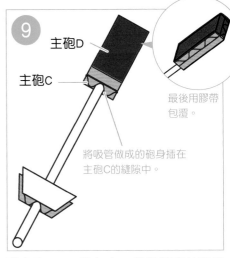

⑨ 主砲D
主砲C
最後用膠帶包覆。
將吸管做成的砲身插在主砲C的縫隙中。

將主砲C、D黏起來,然後將⑧的吸管插進主砲C的縫中。

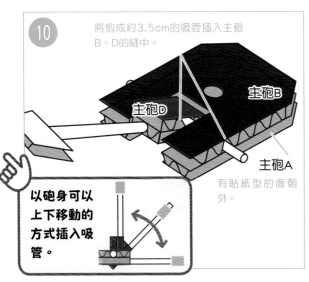

⑩ 將剪成約3.5cm的吸管插入主砲B、D的縫中。
主砲D
主砲B
主砲A
有貼紙型的面朝外。

以砲身可以上下移動的方式插入吸管。

將主砲A、B黏起來,插入吸管跟⑨的部分連接起來,這樣主砲就完成了。

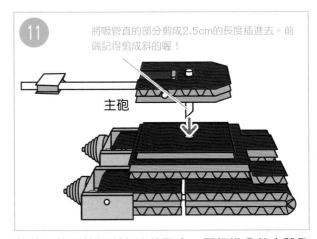

⑪ 將吸管直的部分剪成2.5cm的長度插進去。前端記得剪成斜的喔!
主砲

將剪短的吸管插到主砲的孔中,再插進⑦的車體孔中,這樣鑽地戰車就完成囉!接著再用膠帶幫戰車和飛機做最後的裝飾吧!

改造小秘訣

可以自己發揮創意,用瓦楞紙或厚紙板做出別的武器安裝在變形金剛上喔!

步槍

飛彈發射器

困難小幫手

吸管很快就鬆了

●為了讓變形金剛能做更多動作,所以範例中只有將吸管插進去而已。如果用雙面膠包住吸管再插進去的話,就比較能固定了。

機器人站不起來

●因為上半身比較重,所以有時候會發生很難站起來的情形。仔細調整平衡,讓變形金剛站起來吧!

玩法

讓飛機與戰車變形、合體吧！飛機是上半身、戰車是下半身喔！合體後，戰車的主砲會變成劍和盾牌，把這些裝在變形金剛手上吧！

飛機的變形方法

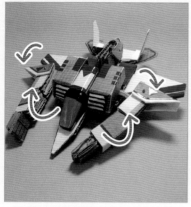

將手臂轉到機翼上面，降下肩膀。

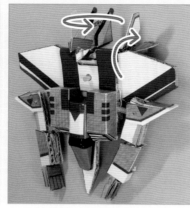

將頭轉出來壓下尾翼。

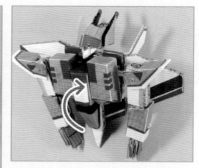

將胸A抬起，將胸B伸出來的竹筷對準後側的孔插進去。

鑽地戰車的變形方法

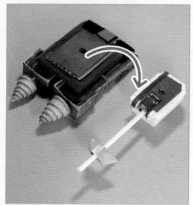

將主砲拆開。

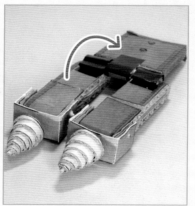

將車體往反面摺。

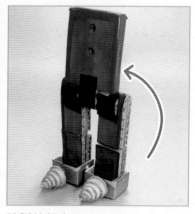

讓腳站起來。

合體！

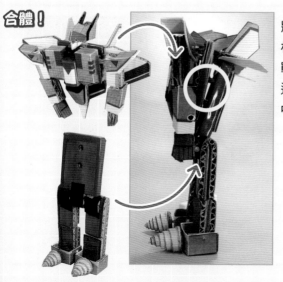

將飛機的兩根竹筷對準戰車的孔插進去。（圖中圈內）

將主砲的吸管插到左腕的孔中。砲身則裝在右手上。

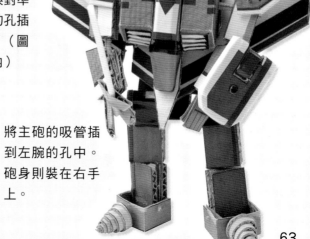

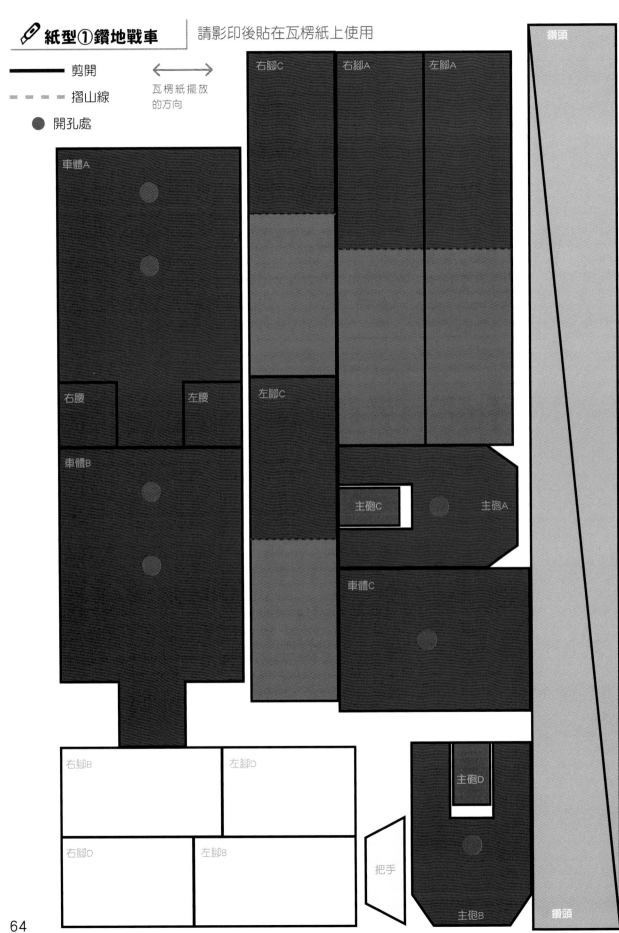

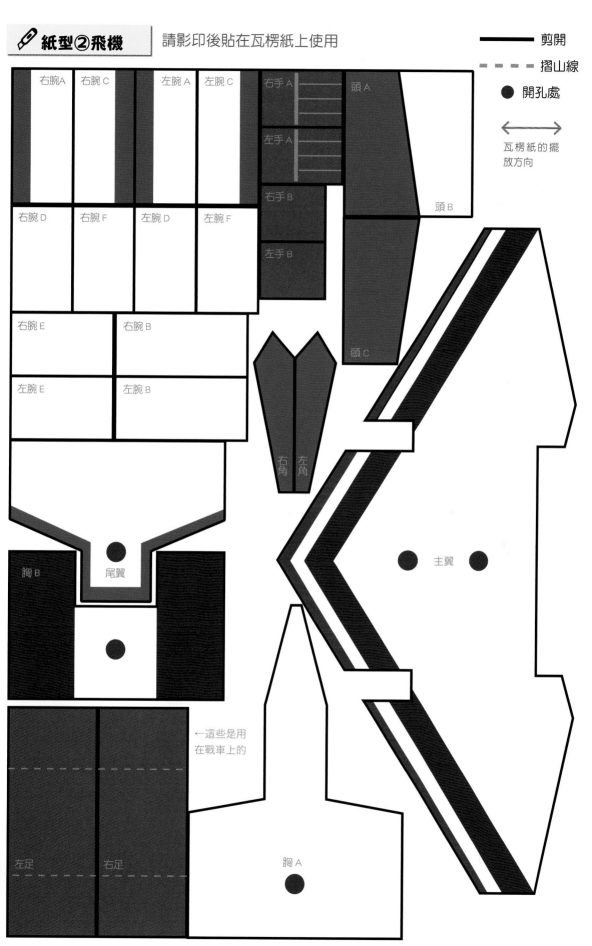

紙型②飛機　請影印後貼在瓦楞紙上使用

剪開
摺山線
● 開孔處

瓦楞紙的擺放方向

右腕A　右腕C　左腕A　左腕C
右手A　頭A
左手A
右手B　頭B
右腕D　右腕F　左腕D　左腕F
左手B
頭C
右腕E　右腕B
左腕E　左腕B
右角　左角
胸B　尾翼
主翼
←這些是用在戰車上的
左足　右足
胸A

65

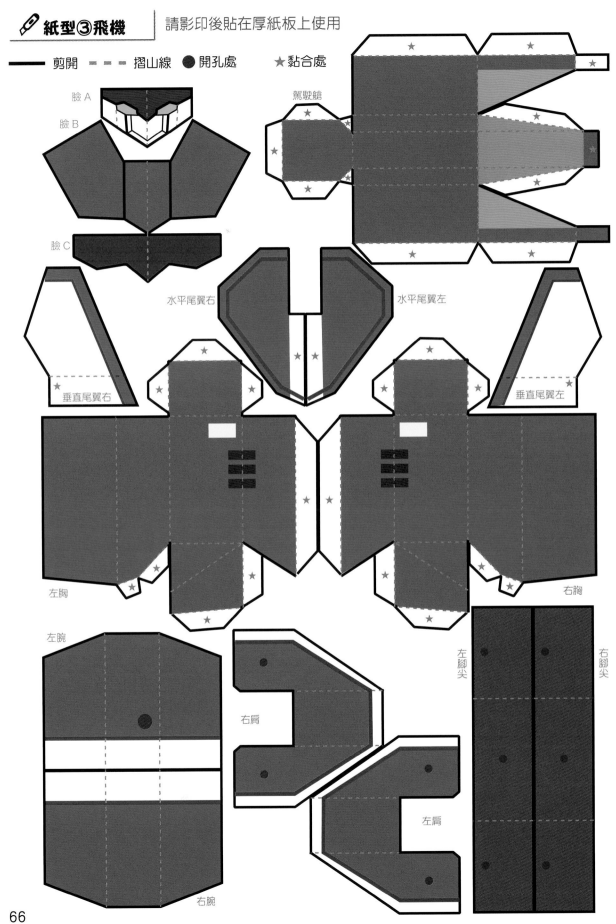

━━ 剪開　╍╍╍ 摺山線　●開孔處　★黏合處

臉 A

臉 B

臉 C

駕駛艙

水平尾翼右　水平尾翼左

垂直尾翼右　垂直尾翼左

左胸　右胸

左腕

右肩

左肩

左腳尖　右腳尖

右腕

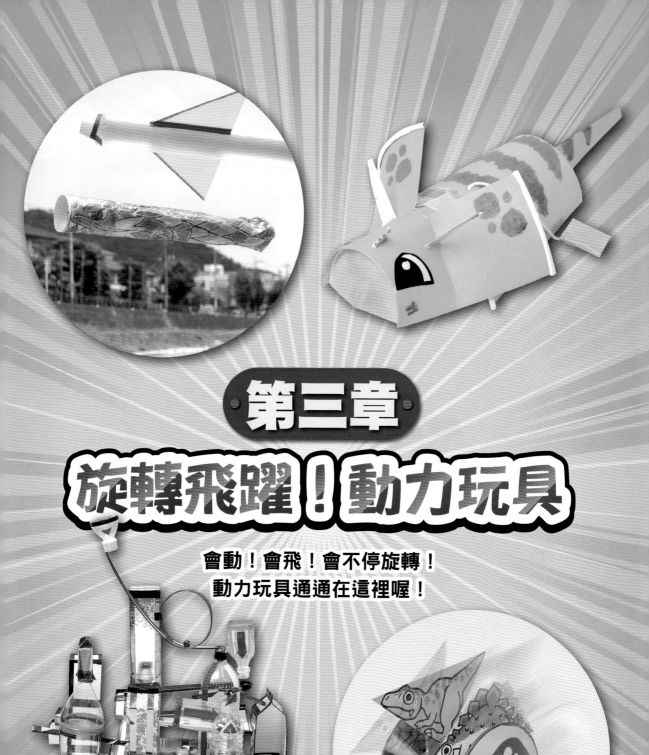

第三章
旋轉飛躍！動力玩具

會動！會飛！會不停旋轉！
動力玩具通通在這裡喔！

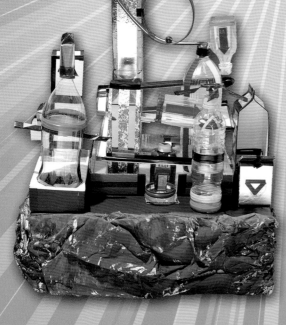

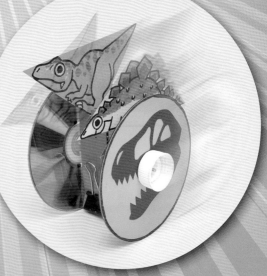

所需時間： 約**90**分鐘

難　度： ⭐

瓢蟲會自己爬到頂端，再「啪」地打開翅膀

瓢蟲爬爬樂

交互拉動左右兩側的線，瓢蟲就會往上爬，並且「啪」地一聲，展開翅膀喔！

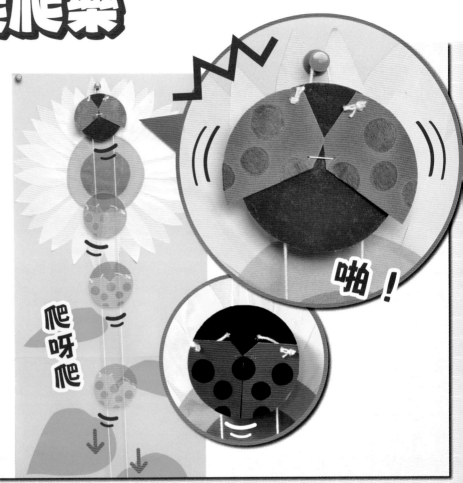

爬呀爬

啪！

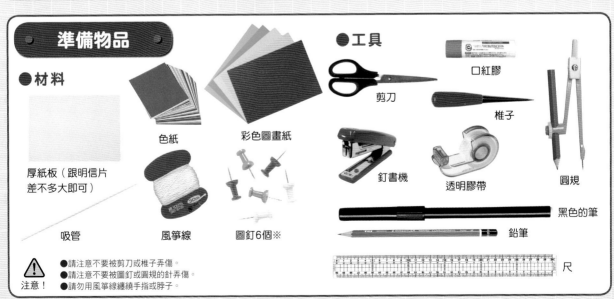

準備物品

●工具

口紅膠

剪刀

椎子

釘書機

透明膠帶

圓規

黑色的筆

鉛筆

尺

●材料

厚紙板（跟明信片差不多大即可）

色紙

彩色圖畫紙

吸管

風箏線

圖釘6個※

⚠️ 注意！
●請注意不要被剪刀或椎子弄傷。
●請注意不要被圖釘或圓規的針弄傷。
●請勿用風箏線纏繞手指或脖子。

※ 請使用上圖中這種頭比較大、比較長的圖釘。

作法

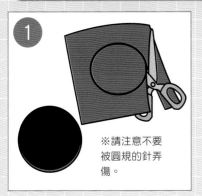

※請注意不要被圓規的針弄傷。

在厚紙板上貼上黑色與紅色的色紙，然後各自用圓規畫出直徑6cm的圓並剪下來。

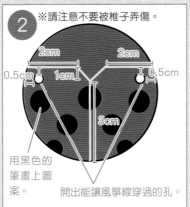

※請注意不要被椎子弄傷。

2cm　2cm
0.5cm　1cm　0.5cm
3cm

用黑色的筆畫上圖案。

開出能讓風箏線穿過的孔。

將紅色的圓照上圖黃線剪開，然後用椎子在指定的兩個地方打洞。

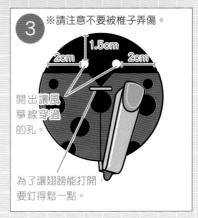

※請注意不要被椎子弄傷。

1.5cm
2cm　2cm

開出讓風箏線穿過的孔。

為了讓翅膀能打開，要釘得鬆一點。

用釘書機將黑色的圓和紅色的圓釘在一起，再用椎子開出兩個洞。

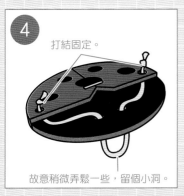

打結固定。

故意稍微弄鬆一些，留個小洞。

將長10cm的風箏線穿過上面挖出的孔。

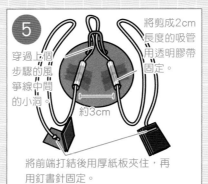

穿過上個步驟的風箏線中間的小洞

將剪成2cm長度的吸管用透明膠帶固定。

約3cm

將前端打結後用厚紙板夾住，再用釘書針固定。

在反面將吸管貼成「八」字型，然後將長1.5m的風箏線穿過吸管。

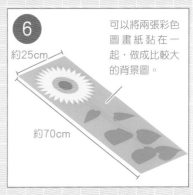

可以將兩張彩色圖畫紙黏在一起，做成比較大的背景圖。

約25cm

約70cm

將色紙剪貼在彩色圖畫紙上，做成向日葵的樣子。

玩法

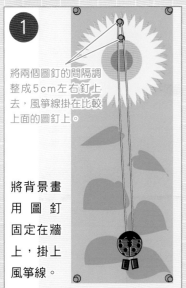

將兩個圖釘的間隔調整成5cm左右釘上去。風箏線掛在比較上面的圖釘上。

將背景畫用圖釘固定在牆上，掛上風箏線。

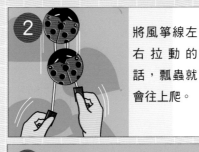

將風箏線左右拉動的話，瓢蟲就會往上爬。

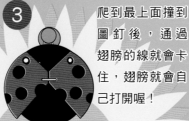

爬到最上面撞到圖釘後，通過翅膀的線就會卡住，翅膀就會自己打開喔！

困難小幫手

拉了線但瓢蟲不會爬上去

●請調整貼成「八」字型的吸管的角度。

翅膀打不開

●用手指動動看④所穿過的線，看翅膀會不會打開。如果不會，那就試著把固定翅膀的釘書針調鬆看看。

●記得將兩個圖釘的間隔維持在5cm以上。

所需時間：約**120**分鐘

難　度： ☆

拉線的話，就會一邊抖動一邊前進喔！

進擊三角龍・掃地機器人

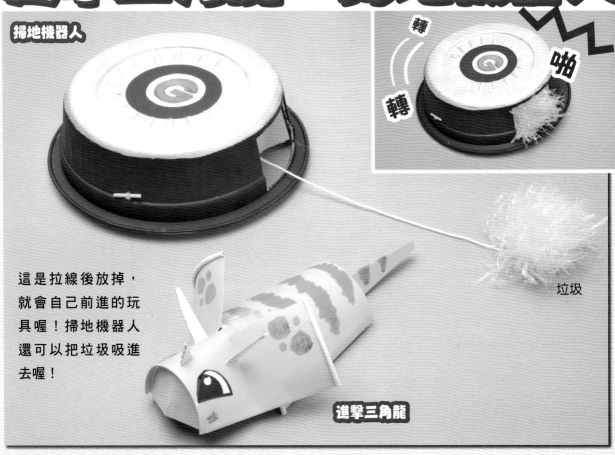

掃地機器人

轉　轉　轉　啪

這是拉線後放掉，就會自己前進的玩具喔！掃地機器人還可以把垃圾吸進去喔！

垃圾

進擊三角龍

準備物品

3號乾電池（用過的即可）

●工具

剪刀

美工刀

椎子

釘書機

彩色筆

壓克力水彩顏料

鉛筆

⚠ 注意！

●請注意不要被剪刀、美工刀、椎子、牙籤弄傷。
●請勿將油性黏土放到口中。
●請確認乾電池是否有液體漏出的情況。

●材料

厚紙板　　紙杯　　風箏線　　圓型泡麵塑膠碗

油性黏土

橡皮筋5條　　塑膠繩

捲筒衛生紙捲軸　　牙籤

膠帶　　雙面膠

刷子

尺

70

●先來做進擊三角龍吧！

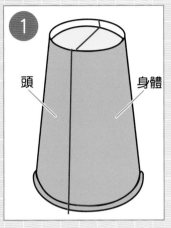

頭　身體

先在紙杯上塗上水彩顏料，再將紙杯剖成兩半。

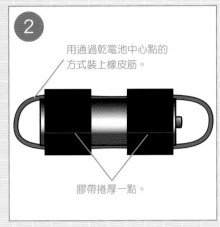

用通過乾電池中心點的方式裝上橡皮筋。

膠帶捲厚一點。

用橡皮筋包住乾電池，再用膠帶捲起固定。

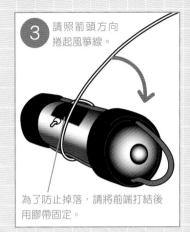

請照箭頭方向捲起風箏線。

為了防止掉落，請將前端打結後用膠帶固定。

在②的乾電池中心捲上70cm的風箏線。

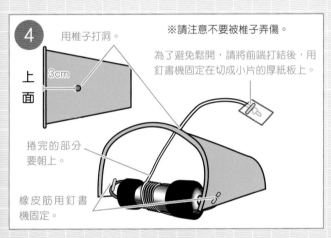

用椎子打洞。

※請注意不要被椎子弄傷。

為了避免鬆開，請將前端打結後，用釘書機固定在切成小片的厚紙板上。

上面　3cm

捲完的部分要朝上。

橡皮筋用釘書機固定。

在①的身體部分打洞，讓風箏線穿過，並用釘書機將橡皮筋固定在兩個點上。

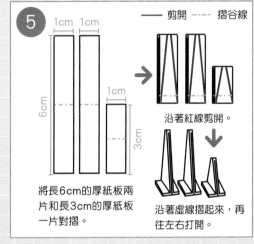

—— 剪開　---- 摺谷線

1cm　1cm

6cm　1cm　3cm

沿著紅線剪開。

沿著虛線摺起來，再往左右打開。

將長6cm的厚紙板兩片和長3cm的厚紙板一片對摺。

剪出寬1cm的厚紙板，做出三支角。

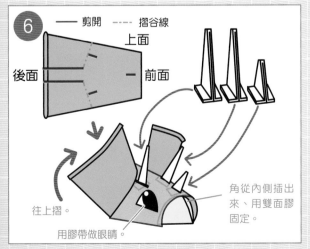

—— 剪開　---- 摺谷線

上面

後面　前面

往上摺。

用膠帶做眼睛。

角從內側插出來、用雙面膠固定。

將①做出的頭剪開摺出形狀，裝上⑤做的角。

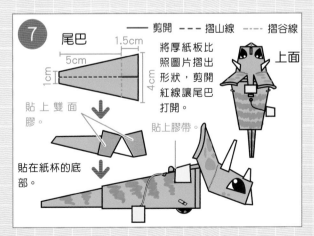

—— 剪開　--- 摺山線　---- 摺谷線

尾巴

5cm　1.5cm

1cm　4cm

將厚紙板比照圖片摺出形狀，剪開紅線讓尾巴打開。

貼上雙面膠。

貼上膠帶。

貼在紙杯的底部。

上面

將尾巴裝到身體上，用彩色筆畫上圖案就完成囉！

71

●接著來做掃地機器人吧！

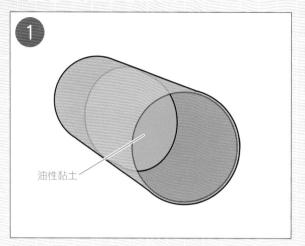

油性黏土

將乒乓球大小的油性黏土，塞在捲筒衛生紙捲軸的正中央。

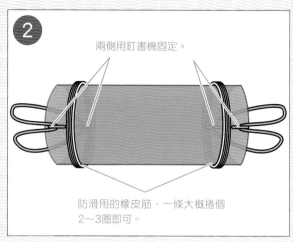

兩側用釘書機固定。

防滑用的橡皮筋，一條大概捲個2～3圈即可。

在 ❶ 的左右側分別用釘書機固定上一條橡皮筋，再分別捲上防滑用的橡皮筋兩條。

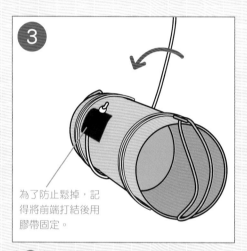

為了防止鬆掉，記得將前端打結後用膠帶固定。

在 ❷ 的中間固定1m左右的風箏線，然後把風箏線捲起來。

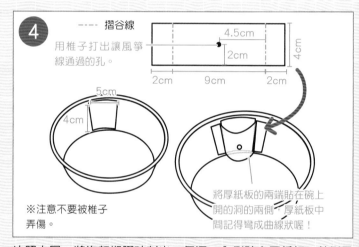

--- 摺谷線
用椎子打出讓風箏線通過的孔。

4.5cm
2cm
4cm
2cm　9cm　2cm

5cm
4cm

將厚紙板的兩端貼在碗上開的洞的兩側，厚紙板中間記得彎成曲線狀喔！

※注意不要被椎子弄傷。

比照上圖，將泡麵塑膠碗割出一個洞，內側貼上厚紙板。外側用顏料塗上顏色裝飾。

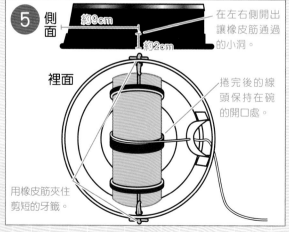

側面
約9cm
約2cm

裡面

在左右側開出讓橡皮筋通過的小洞。

捲完後的線頭保持在碗的開口處。

用橡皮筋夾住剪短的牙籤。

在碗的左右側開洞，將步驟 ❸ 的橡皮筋穿過孔洞後用牙籤固定。風箏線從厚紙板的孔中拉出來。

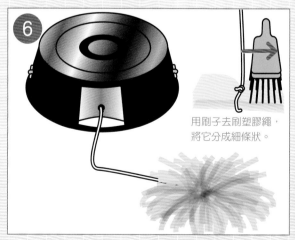

用刷子去刷塑膠繩，將它分成細條狀。

將反覆折疊的塑膠繩綁在露出來的線頭末端，再用刷子把塑膠繩刷成細條狀，就完成囉！

玩法

不管是進擊三角龍或掃地機器人，只要拉線再放在地上，它就會自己前進喔！

進擊三角龍

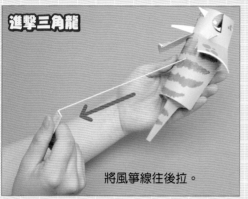

將風箏線往後拉。

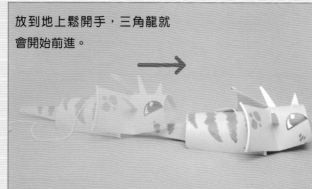

放到地上鬆開手，三角龍就會開始前進。

掃地機器人

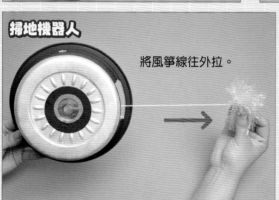

將風箏線往外拉。

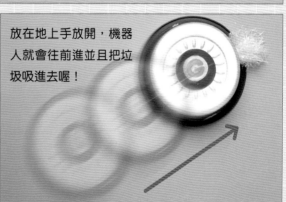

放在地上手放開，機器人就會往前進並且把垃圾吸進去喔！

原理小百科

不管是哪個玩具，當風箏線被拉動時，做為輪軸的乾電池或捲軸就會被轉動，兩側的橡皮筋也會跟著被轉緊（下圖①）。

放手的時候，橡皮筋會因為恢復原狀而帶動輪軸轉動前進，風箏線也會被輪軸捲回玩具裡（下圖②）。

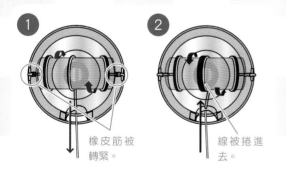

橡皮筋被轉緊。

線被捲進去。

困難小幫手

無法前進，甚至還往後退

●不管是哪個玩具，如果風箏線的捲法是相反的話，都會造成往後退的狀況。請確認一下捲線的方法。

進擊三角龍前進得不順

●如果進擊三角龍後面的線拉得太多的話，橡皮筋會被紙杯的左右邊卡住，輪軸就比較難滾動。所以拉的時候要注意，不能拉太多。

掃地機器人前進得不順

●請調整塞在中間的黏土份量，少的話就會動得比較快，多的話就會動得比較慢。

所需時間：約 **120** 分鐘

難　度： ⭐⭐

搖搖晃晃地滾動前進

恐龍風火輪

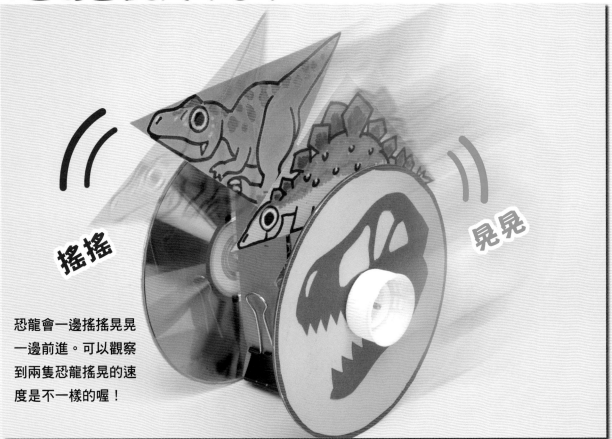

搖搖

晃晃

恐龍會一邊搖搖晃晃
一邊前進。可以觀察
到兩隻恐龍搖晃的速
度是不一樣的喔！

準備物品

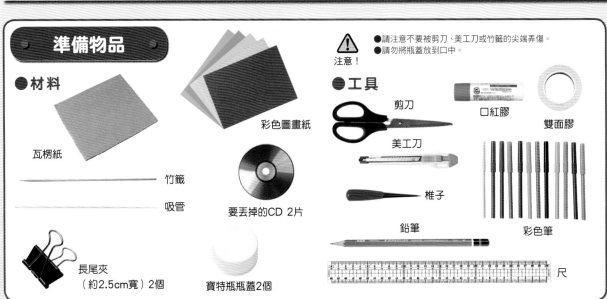

⚠️ 注意！

● 請注意不要被剪刀、美工刀或竹籤的尖端弄傷。
● 請勿將瓶蓋放到口中。

● 材料

瓦楞紙

彩色圖畫紙

竹籤

吸管

要丟掉的CD 2片

長尾夾
（約2.5cm寬）2個

寶特瓶瓶蓋2個

● 工具

剪刀

美工刀

椎子

鉛筆

口紅膠

雙面膠

彩色筆

尺

作法

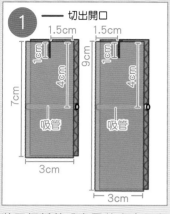

① 切出開口

1.5cm　1.5cm

1cm　1cm

9cm

7cm

4cm　4cm

吸管　吸管

3cm

3cm

將瓦楞紙剪成上圖的大小，在縫隙中插入吸管。

② 用彩色圖畫紙做裝飾，下面用長尾夾夾住。

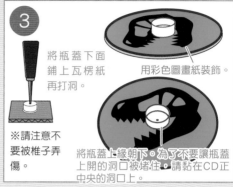

③ 將瓶蓋下面鋪上瓦楞紙再打洞。

※請注意不要被椎子弄傷。

用彩色圖畫紙裝飾。

將瓶蓋上緣朝下。為了不要讓瓶蓋上開的洞口被堵住，請黏在CD正中央的洞口上。

將瓶蓋開出竹籤可以通過的小洞，用雙面膠黏在CD上，做成兩個輪子。

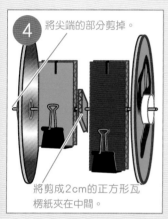

④ 將尖端的部分剪掉。

將剪成2cm的正方形瓦楞紙夾在中間。

將竹籤穿過③的瓶蓋和①的吸管。

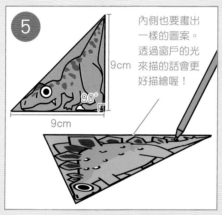

⑤ 內側也要畫出一樣的圖案。透過窗戶的光來描的話會更好描繪喔！

9cm

90°

9cm

在剪成直角三角形的2張彩色圖畫紙上面，畫上恐龍的圖案。

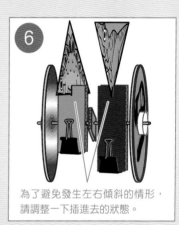

⑥ 為了避免發生左右傾斜的情形，請調整一下插進去的狀態。

將恐龍插在瓦楞紙的溝槽上就完成囉！

玩法

在平坦的地方滾動風火輪的話，兩隻恐龍就會以不同的速度一邊搖晃，一邊前進喔！

困難小幫手

恐龍顛倒了

● 試著將插入吸管的縫隙位置再調高一點吧！

恐龍不會搖晃

● 請確認長尾夾在滾動時，下緣是不是會碰到地板。

所需時間：	約 **120** 分鐘
難　　度：	

用寶特瓶做成的彈簧來轉動人偶吧！

翻滾吧！單槓男孩

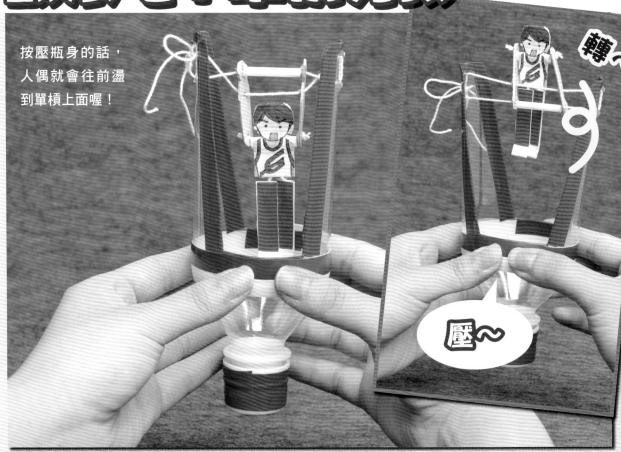

按壓瓶身的話，人偶就會往前盪到單槓上面喔！

壓～

轉～

準備物品

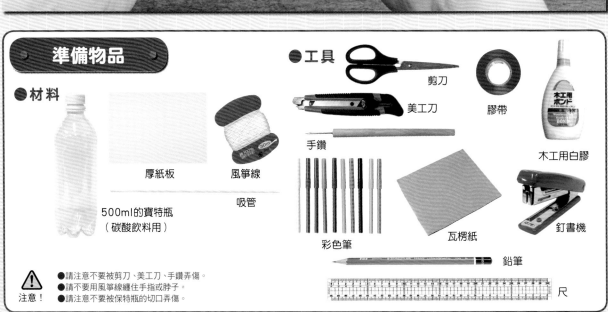

●材料

厚紙板

風箏線

500ml的寶特瓶
（碳酸飲料用）

吸管

彩色筆

●工具

剪刀

美工刀

膠帶

手鑽

瓦楞紙

釘書機

木工用白膠

鉛筆

尺

⚠️ 注意！
●請注意不要被剪刀、美工刀、手鑽弄傷。
●請不要用風箏線纏住手指或脖子。
●請注意不要被保特瓶的切口弄傷。

作法

● 先做出寶特瓶的彈簧

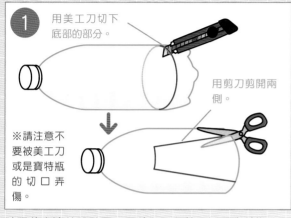

1 用美工刀切下底部的部分。

用剪刀剪開兩側。

※請注意不要被美工刀或是寶特瓶的切口弄傷。

請照著右邊的設計圖，用美工刀和剪刀切開寶特瓶。

📏 設計圖

—— 切開
長度只要大約符合就可以了。

用油性筆畫出線條後再剪吧！

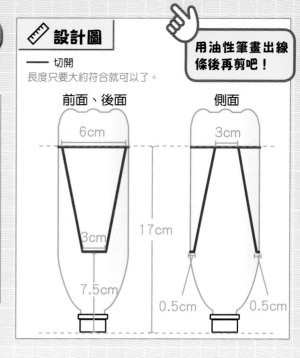

前面、後面
6cm
3cm
7.5cm
17cm

側面
3cm
0.5cm　0.5cm

2

※請注意不要被寶特瓶的切口弄傷。

在❶的切口處邊緣貼上膠帶。

3 ※請注意不要被手鑽弄傷。

鋪上瓦楞紙來鑽孔。

在右圖的這4個地方，用手鑽開出可以讓風箏線通過的孔洞。

1.5cm　　1.5cm
0.5cm
1.5cm

✏️ 人偶的紙型

請影印後使用！

—— 切開
- - - - 摺山線
● 打洞

身體

手腕

腳

可以在身體與手腕的白色部分裡面，自由發揮畫一些圖案。

77

●接下來做人偶

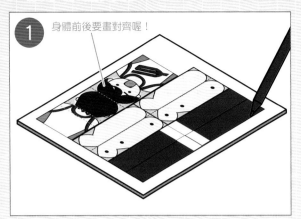

① 身體前後要畫對齊喔！

將77頁的紙型影印後貼在厚紙板上，用彩色筆畫出臉的圖案並剪下。

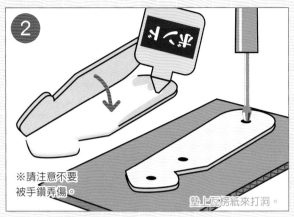

② ※請注意不要被手鑽弄傷。

墊上瓦楞紙來打洞。

將手腕部分摺起來，用白膠黏合。用手鑽在●處打孔，使風箏線能通過。

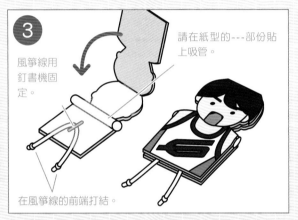

③ 請在紙型的---部份貼上吸管。

風箏線用釘書機固定。

在風箏線的前端打結。

將4cm長的風箏線用釘書機固定在人偶的身體上，將人偶對摺，吸管夾在人偶裡面，接著用白膠黏合。

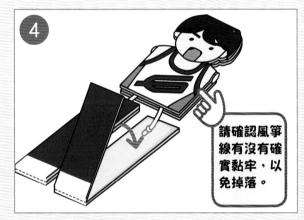

④ 請確認風箏線有沒有確實黏牢，以免掉落。

用人偶的腳夾住從身體伸出來的風箏線，再用白膠黏起來。

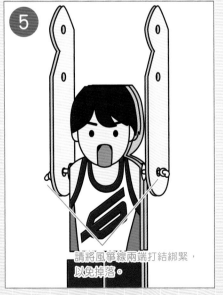

⑤ 請將風箏線兩端打結綁緊，以免掉落。

將風箏線穿過手腕的孔和身體的吸管，將手腕和身體連起來。

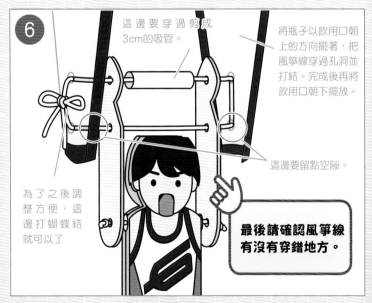

⑥ 這邊要穿過剪成3cm的吸管。

將瓶子以飲用口朝上的方向擺著，把風箏線穿過孔洞並打結。完成後再將飲用口朝下擺放。

這邊要留點空隙。

為了之後調整方便，這邊打蝴蝶結就可以了

最後請確認風箏線有沒有穿錯地方。

將風箏線穿過手腕的孔和寶特瓶瓶身的孔，在兩端打結，這樣就完成囉！

玩法

按壓寶特瓶瓶身，單槓男孩就會開始旋轉喔！繼續按壓的話，他就會開始重覆前滾翻和後滾翻喔！

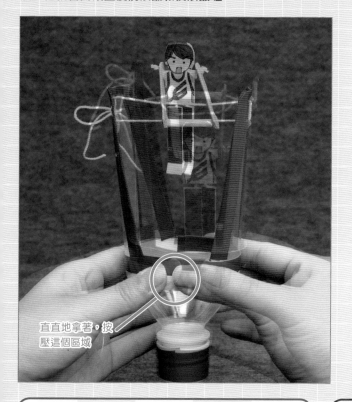

直直地拿著，按壓這個區域

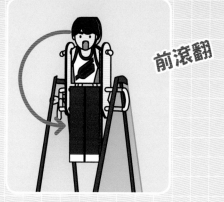

前滾翻

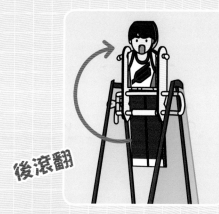

後滾翻

原理小百科

當寶特瓶沒有被按壓時，人偶手上的風箏線是在上側、手腕的線則是在下側，此時風箏線會鬆弛地垂掛著。當我們按壓瓶身時，寶特瓶的左右就變寬了，風箏線被拉動而變得繃緊，手的線往下、手腕的線則跑到上方。因為這股反作用力，人偶就會一邊旋轉一邊上升（下圖①）。鬆開手之後，寶特瓶就會恢復原本的寬度，人偶就會回到原本的位置（下圖②）。

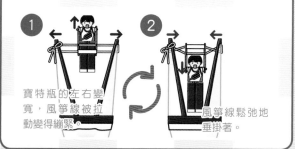

① 寶特瓶的左右變寬，風箏線被拉動變得繃緊。

② 風箏線鬆弛地垂掛著。

困難小幫手

人偶沒有辦法順利旋轉

● 請確認風箏線穿洞的方式是不是跟78頁的⑥一樣。

● 風箏線太緊或太鬆都有可能讓人偶無法轉動。請參考下圖來調整鬆緊度。

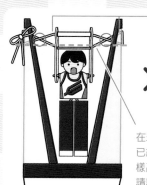

左右側的線要對齊一樣的位置喔！

✕ 錯誤示範

在未按壓瓶身時，手腕的線已經跑到和瓶身下方的洞一樣高的位置了（如虛線）。請讓手腕的線再垂低一點。

所需時間： 約 **90** 分鐘

難　度： ⭐

讓它們筆直地飛起來吧！

傘套飛機·傘套龍

這是用傘套做成
的2種玩具喔！
讓他們在廣場等
空曠處飛翔吧！

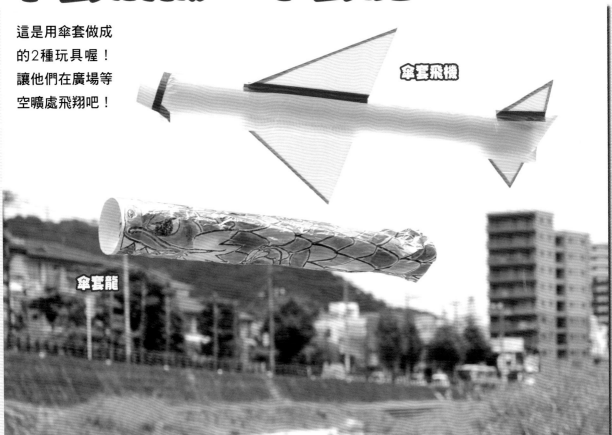

傘套飛機

傘套龍

準備物品

● **材料**

傘套※

保麗龍板※（厚2～
3mm、B5大小）

打草稿的紙（B4大小）

厚紙板（寬3cm，長26cm）　　紙杯　　橡皮筋

● **工具**

⚠ 注意！

剪刀

美工刀

膠帶

釘書機

鉛筆

油性彩色筆

尺

● 請注意不要被剪刀、美工刀弄傷。
● 請在通風良好的地方使用油性彩色筆。

※ 在文具店或10元商店都買得到喔！

作法

●先來學怎麼做飛機吧！

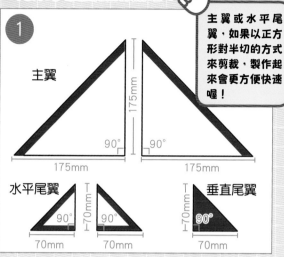

主翼或水平尾翼，如果以正方形對半切的方式來剪裁，製作起來會更方便快速喔！

將保麗龍依照上圖的尺寸切割，做成主翼和尾翼，再用油性彩色筆畫上圖案。

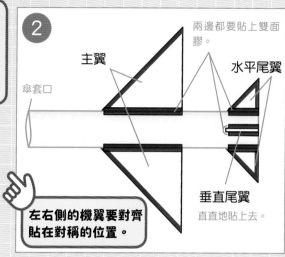

左右側的機翼要對齊貼在對稱的位置。

在傘套的中間用膠帶貼上主翼，尾端則貼上三個尾翼。

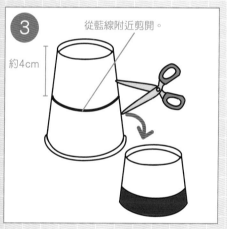

將紙杯對半切開，周圍貼上膠帶裝飾。

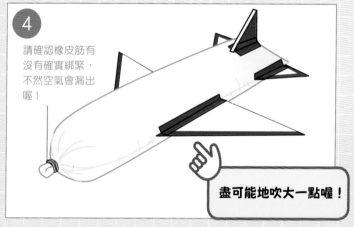

盡可能地吹大一點喔！

朝傘套吹氣讓它膨脹，開口部分用橡皮筋綁緊。

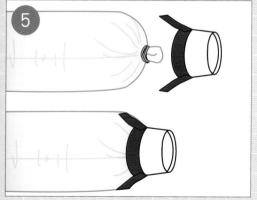

在開口部分蓋上❸的紙杯，上下用膠帶緊緊固定住，這樣就完成囉！

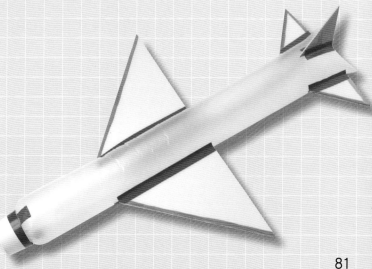

●再來做傘套龍

① 從傘套口量50cm處剪開。

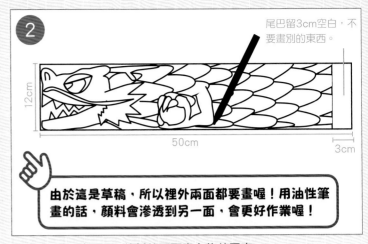

尾巴留3cm空白，不要畫別的東西。

12cm

50cm

3cm

由於這是草稿，所以裡外兩面都要畫喔！用油性筆畫的話，顏料會滲透到另一面，會更好作業喔！

② 在長50cm、寬12cm的紙的兩面畫上龍的圖案。

③ ※請在通風良好的地方使用油性彩色筆。

在傘套的兩側畫上圖案。

尾巴的部分往外摺。

將剛剛畫好的圖放進傘套中，用油性彩色筆照著裡面的圖描出圖案。

④

全部翻面。

有畫畫的面朝內。

油性彩色筆顏料乾了之後，將傘套翻面。

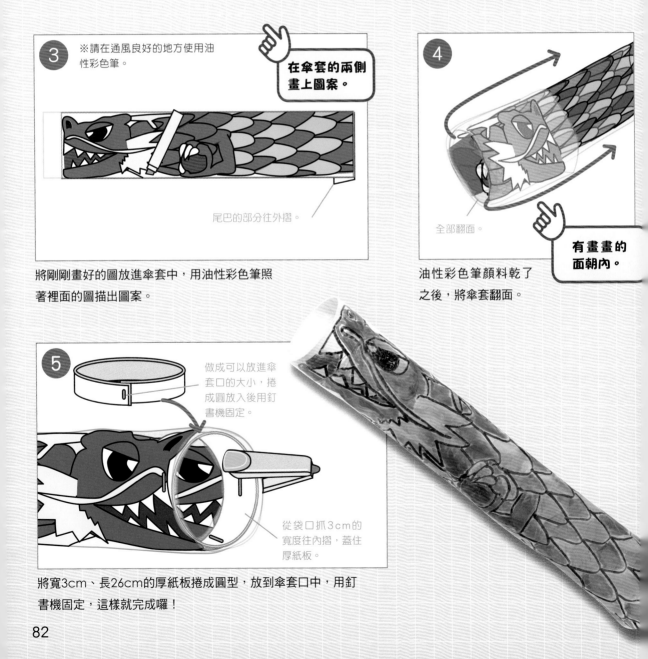

⑤ 做成可以放進傘套口的大小，捲成圓型放入後用釘書機固定。

從袋口抓3cm的寬度往內摺，蓋住厚紙板。

將寬3cm、長26cm的厚紙板捲成圓型，放到傘套口中，用釘書機固定，這樣就完成囉！

玩法

在寬闊的地方，讓它們飛起來吧！

玩傘套飛機時，把手握在機身上；玩傘套龍時，手握在嘴巴的地方。往前丟，就會飛起來囉！

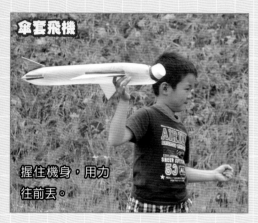

傘套飛機

握住機身，用力往前丟。

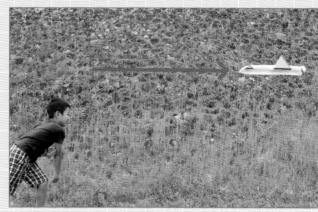

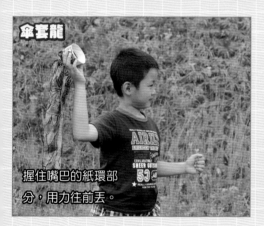

傘套龍

握住嘴巴的紙環部分，用力往前丟。

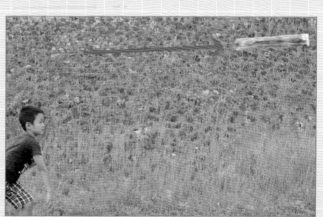

改造小秘訣

試著改變看看機翼的形狀，或是前端杯子的大小，飛行的路線就會有所改變，還可以當作自由研究的題目喔！

往上飛
前端的杯子較小

往下飛
前端的杯子較大

困難小幫手

沒辦法順利起飛

● 傘套飛機裡面如果沒有充飽空氣的話，就會飛不起來。請確認開口的橡皮筋是不是鬆了，如果裡面的空氣量已經不夠了，就打開再重吹一次吧！

● 如果是傘套龍飛不起來的話，就調整看看紙環的寬度或者是龍的身體長度吧！

● 龍口裝的厚紙環，是當作增加重量的秤錘使用的。太重或太輕的話，都有可能飛不起來。

所需時間：約 **180** 分鐘

難　　度：

出動！雲梯會自動伸縮！

牛奶盒雲梯車

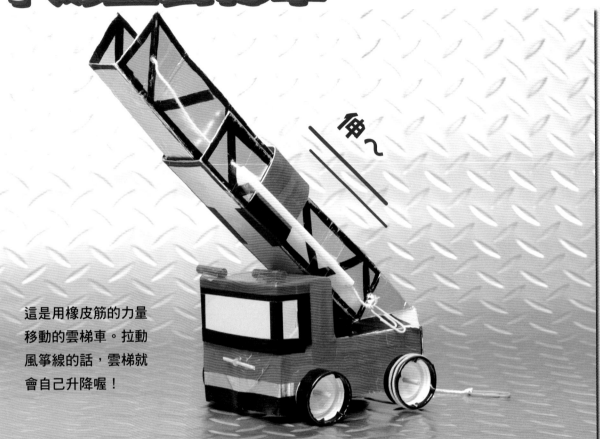

伸～

這是用橡皮筋的力量移動的雲梯車。拉動風箏線的話，雲梯就會自己升降喔！

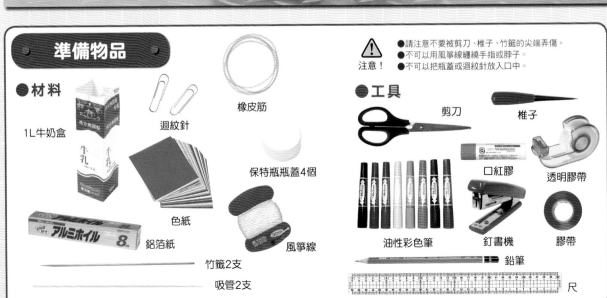

準備物品

注意！
- 請注意不要被剪刀、椎子、竹籤的尖端弄傷。
- 不可以用風箏線纏繞手指或脖子。
- 不可以把瓶蓋或迴紋針放入口中。

●材料

1L牛奶盒

迴紋針

橡皮筋

保特瓶瓶蓋4個

色紙

鋁箔紙

風箏線

竹籤2支

吸管2支

●工具

剪刀

椎子

口紅膠

透明膠帶

油性彩色筆

釘書機

膠帶

鉛筆

尺

作法

①

從飲用口（有折痕）的地方開始剪。

用剪刀從中央將牛奶盒對半切開。

②

—— 切開　〇打洞　----- 摺山線　-·-·- 摺谷線　—— 不用摺（原本就有摺線了）

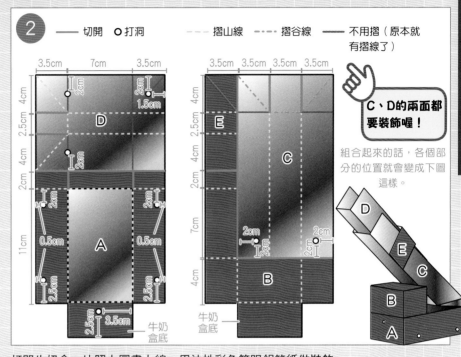

C、D的兩面都要裝飾喔！

組合起來的話，各個部分的位置就會變成下圖這樣。

打開牛奶盒，比照上圖畫上線，用油性彩色筆跟鋁箔紙做裝飾。

③

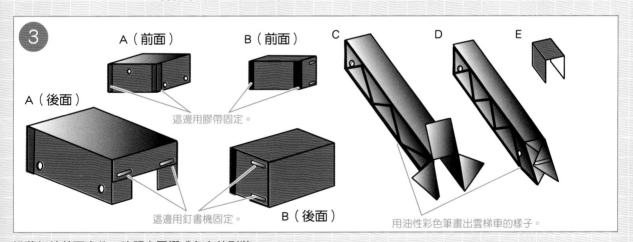

A（前面）　B（前面）　C　D　E

A（後面）

這邊用膠帶固定。

這邊用釘書機固定。

B（後面）

用油性彩色筆畫出雲梯車的樣子。

沿著紅線剪下來後，比照上圖摺成各自的形狀。

④

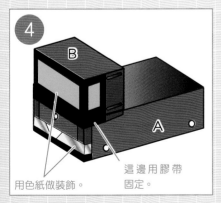

B

A

用色紙做裝飾。

這邊用膠帶固定。

將A跟B用膠帶黏在一起。

⑤

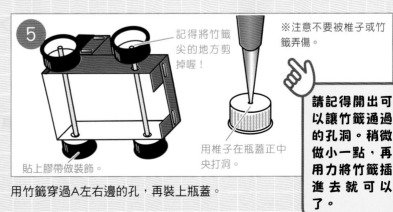

記得將竹籤尖的地方剪掉喔！

※注意不要被椎子或竹籤弄傷。

用椎子在瓶蓋正中央打洞。

貼上膠帶做裝飾。

用竹籤穿過A左右邊的孔，再裝上瓶蓋。

請記得開出可以讓竹籤通過的孔洞。稍微做小一點，再用力將竹籤插進去就可以了。

⑥ 在兩個後輪上分別裝上一條橡皮筋。

⑦ 用一條橡皮筋穿過另一條橡皮筋中間的方式，將兩條橡皮筋連起來。

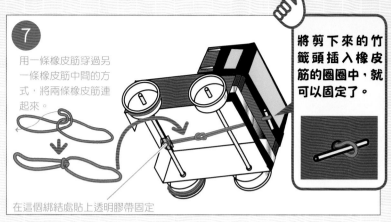

將剪下來的竹籤頭插入橡皮筋的圈圈中，就可以固定了。

在這個綁結處貼上透明膠帶固定

將兩條橡皮筋綁在一起後，綁到後輪的竹籤上，然後用剛剛剪下來的竹籤頭部分去固定。

⑧

D

為了防止脫落，前端要記得打結。

35cm的風箏線

25cm的風箏線

讓兩條風箏線通過D的三個孔。

⑨

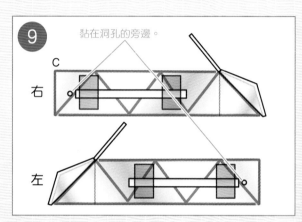

黏在洞孔的旁邊。

C

右

左

在C的左右兩邊，將剪成11cm的吸管用透明膠帶貼住。

⑩

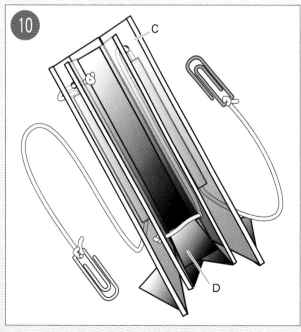

C

D

將D與C重疊，讓D的風箏線穿過C的洞以及吸管後，在前端綁上迴紋針。

⑪

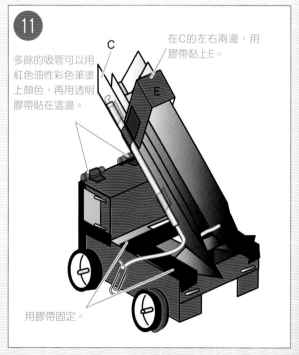

多餘的吸管可以用紅色油性彩色筆塗上顏色，再用透明膠帶貼在這邊。

C

在C的左右兩邊，用膠帶黏上E。

E

用膠帶固定。

將⑩的雲梯用膠帶黏到⑦的車體上，這樣就完成囉！

玩法

在平坦的地方，將車子往後拖曳，接著放開手，車子就會往前跑。

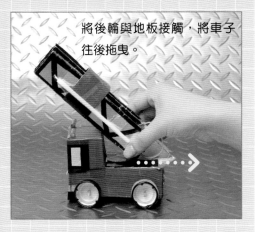

將後輪與地板接觸，將車子往後拖曳。

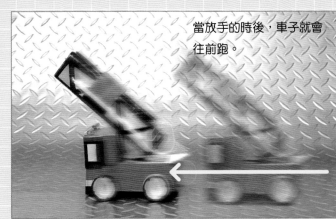

當放手的時後，車子就會往前跑。

拉動左右邊的風箏線，雲梯就會開始升降喔！

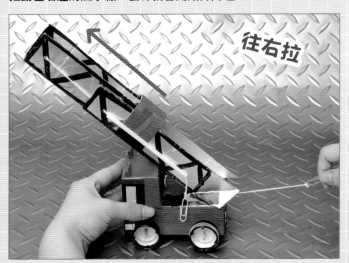

往右拉

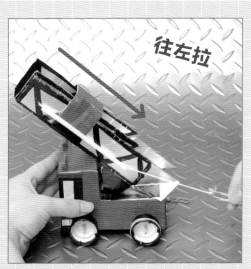

往左拉

原理小百科

當我們把車子往後拖曳時，橡皮筋就會捲到後輪的竹籤上（下圖❶）。而當我們放手時，橡皮筋會恢復原狀，輪子會開始逆向旋轉，車子會前進。（下圖❷）

前輪　　　後輪

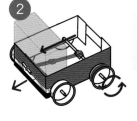

困難小幫手

車子無法前進

●請確認橡皮筋有沒有確實綁在後輪的竹籤上。

●請確認後輪的瓶蓋洞口是不是鬆了，如果鬆了就重做。

雲梯不會伸縮

●請確認⑩的風箏線通過的地方有沒有弄錯。

所需時間：	約**180**分鐘
難　度：	

一邊轉動頭跟手臂，一邊前進。

旋轉機器人

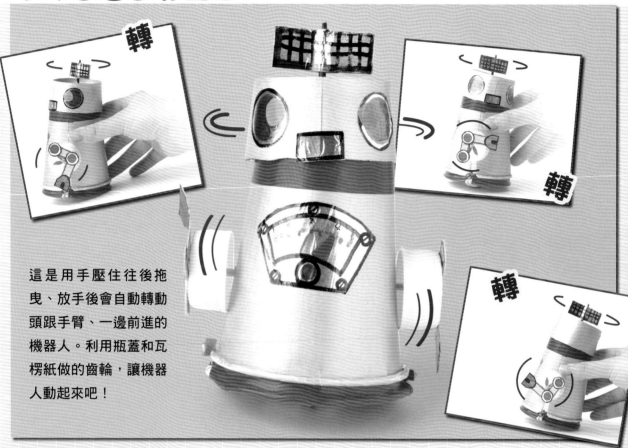

這是用手壓住往後拖曳、放手後會自動轉動頭跟手臂、一邊前進的機器人。利用瓶蓋和瓦楞紙做的齒輪，讓機器人動起來吧！

準備物品

⚠ 注意！

● 請注意不要被剪刀、椎子、竹籤和圓規的尖端弄傷。
● 請勿把瓶蓋放入口中。

●材料

橡皮筋3條

保特瓶瓶蓋5個

厚紙板

紙杯2個

鋁箔紙

瓦楞紙

竹籤3支

吸管

●工具

剪刀

椎子　　膠帶　　雙面膠

口紅膠

彩色筆　　壓克力水彩顏料　　圓規

鉛筆

尺

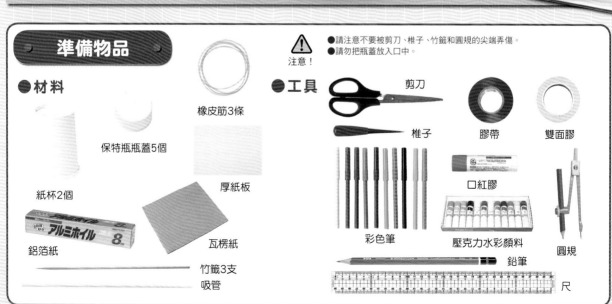

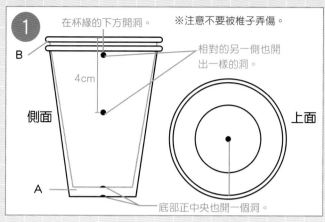

1 在杯緣的下方開洞。　※注意不要被椎子弄傷。

相對的另一側也開出一樣的洞。

B

4cm

側面

A

上面

底部正中央也開一個洞。

兩個紙杯疊在一起，用椎子在上圖標示的5個地方打洞。

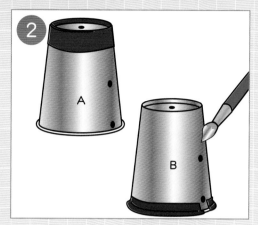

2 A B

用鋁箔紙或水彩顏料做裝飾。

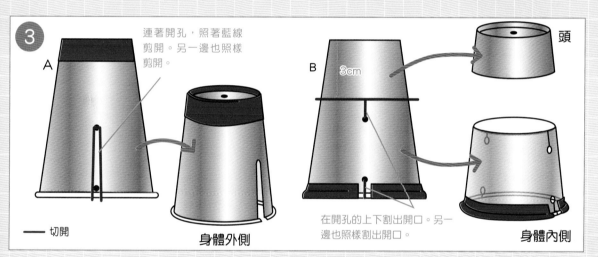

3

A 連著開孔，照著藍線剪開。另一邊也照樣剪開。

B 3cm 頭

—— 切開

身體外側

在開孔的上下割出開口。另一邊也照樣割出開口。

身體內側

將紙杯A、B比照上圖剪開，做成身體外側、身體內側和頭。

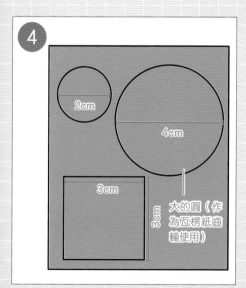

4

2cm

4cm

3cm

3cm

大的圓（作為瓦楞紙齒輪使用）

用瓦楞紙剪出一個正方形和兩個圓。

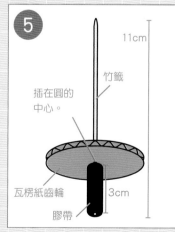

5

11cm

竹籤

插在圓的中心。

瓦楞紙齒輪

3cm

膠帶

在大圓（瓦楞紙齒輪）的中心插入竹籤，用膠帶捲起來。

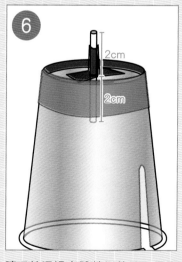

6

2cm

2cm

讓吸管通過身體外側的孔，用膠帶固定。

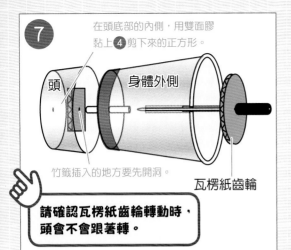

7

在頭底部的內側，用雙面膠黏上❹剪下來的正方形。

頭

身體外側

竹籤插入的地方要先開洞。

瓦楞紙齒輪

👉 **請確認瓦楞紙齒輪轉動時，頭會不會跟著轉。**

將瓦楞紙齒輪的竹籤插進身體外側的吸管中。在頭的內側貼上❹的正方形，再將穿過去的竹籤對準正方形插進去。

8

※請注意不要被椎子弄傷。

5個洞都做成竹籤剛好可以通過的大小。

用椎子在瓶蓋的圓心打洞。

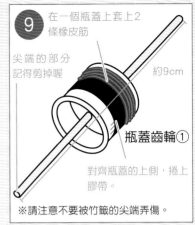

9

在一個瓶蓋上套上2條橡皮筋

尖端的部分記得剪掉喔

約9cm

瓶蓋齒輪①

對齊瓶蓋的上側，捲上膠帶。

※請注意不要被竹籤的尖端弄傷。

將兩個瓶蓋連起來，用竹籤串起來後套上兩條橡皮筋，做出瓶蓋齒輪①。

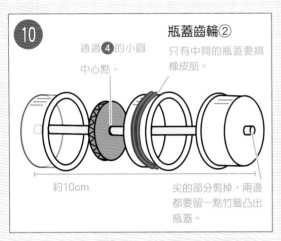

10

瓶蓋齒輪②

通過❹的小圓中心點。

只有中間的瓶蓋要綁橡皮筋。

約10cm

尖的部分剪掉，兩邊都要留一點竹籤凸出瓶蓋。

用另一支竹籤，將❹的小圓和剩下的3個瓶蓋串起來，在中間的瓶蓋上套上橡皮筋，做成「瓶蓋齒輪②」。

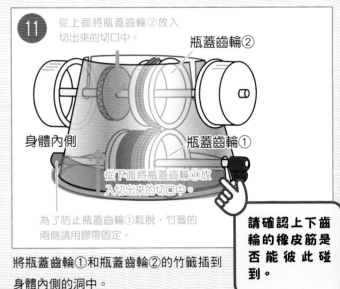

11

從上面將瓶蓋齒輪②放入切出來的切口中。

瓶蓋齒輪②

身體內側

瓶蓋齒輪①

從下面將瓶蓋齒輪①放入切出來的切口中。

為了防止瓶蓋齒輪①鬆脫，竹籤的兩側請用膠帶固定。

👉 **請確認上下齒輪的橡皮筋是否能彼此碰到。**

將瓶蓋齒輪①和瓶蓋齒輪②的竹籤插到身體內側的洞中。

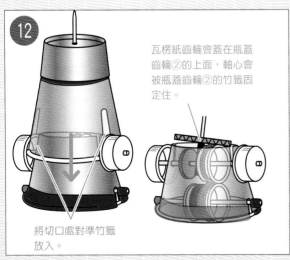

12

瓦楞紙齒輪會蓋在瓶蓋齒輪②的上面，軸心會被瓶蓋齒輪②的竹籤固定住。

將切口處對準竹籤放入。

將❼套到⓫上面。

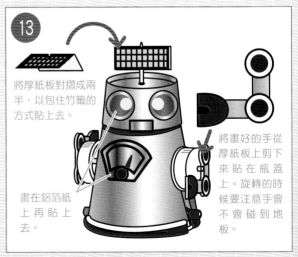

13

將厚紙板對摺成兩半，以包住竹籤的方式貼上去。

將畫好的手從厚紙板上剪下來貼在瓶蓋上。旋轉的時候要注意手會不會碰到地板。

畫在鋁箔紙上再貼上去。

將厚紙板做成的手臂和各種裝飾貼上去就完成了。

玩法

在平坦的地方用手按壓機器人，讓齒輪轉動，放開手後機器人就會一邊轉頭轉手一邊前進。

原理小百科

當我們轉動下側的瓶蓋齒輪①時，動力會傳達到上面的瓶蓋齒輪②，因此手臂會往跟前進方向相反的方向旋轉。而瓶蓋齒輪②的動能又會傳給瓦楞紙齒輪，所以頭會轉動。利用這個機制，也可以做出逆向旋轉、縱向旋轉或橫向旋轉的機關喔！

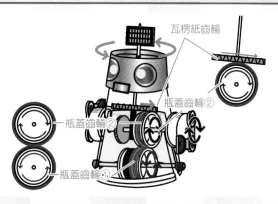

瓦楞紙齒輪

瓶蓋齒輪②

瓶蓋齒輪②

瓶蓋齒輪①

改造小秘訣

使用改變迴轉方向的機關，例如轉動齒輪時，螺旋槳會一起旋轉的直升機等等，用這個方式可以做出很多種不一樣的玩具喔！

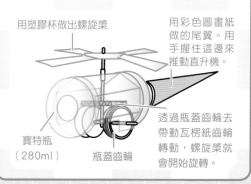

用塑膠杯做出螺旋槳

用彩色圖畫紙做的尾翼。用手握住這邊來推動直升機。

寶特瓶（280ml）

瓶蓋齒輪

透過瓶蓋齒輪去帶動瓦楞紙齒輪轉動，螺旋槳就會開始旋轉。

困難小幫手

手臂不會旋轉

●請確認兩個瓶蓋齒輪的橡皮筋有沒有碰到，或是瓶蓋的孔洞是不是變大變鬆了。

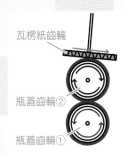

瓦楞紙齒輪

瓶蓋齒輪②

瓶蓋齒輪①

頭不會轉

●請確認瓦楞紙齒輪有沒有蓋在瓶蓋齒輪②的上面。頭內側的瓦楞紙上開的洞如果鬆了，可以用黏著劑固定沒有關係。

利用空氣的力量讓火箭升空！

火箭發射台

拉下把手，3、2、1…，用空氣的力量射出火箭吧！

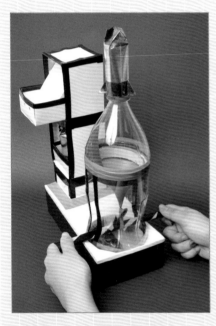

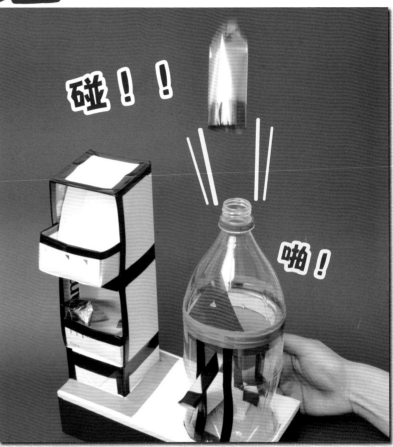

碰！！

啪！

準備物品

●材料

氣球（11吋大小）

1.5L寶特瓶（碳酸飲料用）

膠帶捲軸

厚紙板

色紙・彩色圖畫紙

紙（廣告傳單等）

牛奶盒（1L跟500ml各一個）

廚房用鋁箔貼紙（背面附黏膠）※

空面紙盒

竹筷

⚠ 注意！
- 請注意不要被剪刀、美工刀弄傷。
- 請注意不要被保特瓶的切口弄傷。
- 請勿將氣球放入口中。
- 請勿將火箭對準人發射。

●工具

剪刀

美工刀

膠帶

油性彩色筆

雙面膠

尺

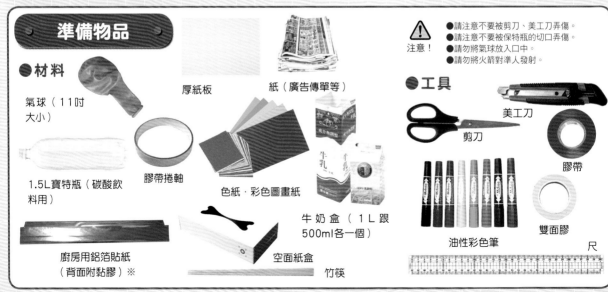

※ 在雜貨店或是10元商店都能買到喔！

作法

●先來做發射台

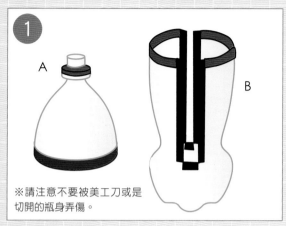

1

A

B

※請注意不要被美工刀或是切開的瓶身弄傷。

對照右邊的設計圖，將寶特瓶用美工刀或剪刀切開，在切口處貼上膠帶。

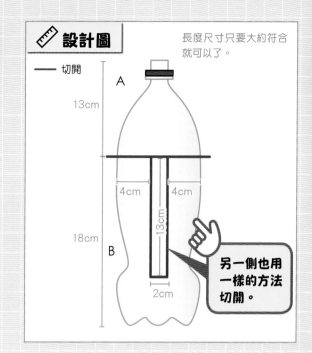

設計圖

—— 切開

長度尺寸只要大約符合就可以了。

A

13cm

4cm 4cm

13cm

18cm

B

2cm

另一側也用一樣的方法切開。

2

一邊用跟捲軸一樣寬的厚紙板捲住捲軸，一邊用雙面膠將厚紙板黏上去。

用厚紙板繞著膠帶捲軸捲起來，直到可以剛好填滿A的切口為止。

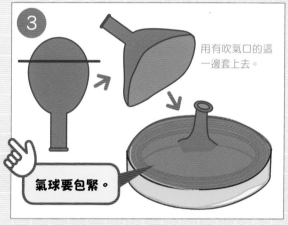

3

用有吹氣口的這一邊套上去。

氣球要包緊。

將氣球剪開，套到②的捲軸上，用膠帶固定。

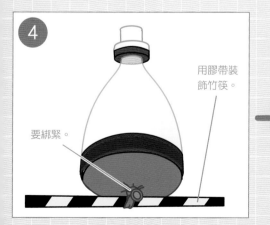

4

用膠帶裝飾竹筷。

要綁緊。

用氣球的開口綁住竹筷，然後將捲軸那一端塞進寶特瓶裡，用膠帶固定。

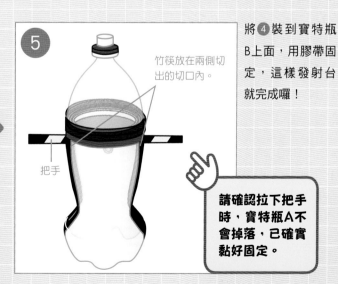

5

竹筷放在兩側切出的切口內。

把手

將④裝到寶特瓶B上面，用膠帶固定，這樣發射台就完成囉！

請確認拉下把手時，寶特瓶A不會掉落，已確實黏好固定。

●接下來來做火箭

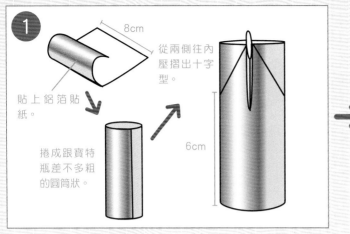

1
貼上鋁箔貼紙。

8cm

從兩側往內壓摺出十字型。

捲成跟寶特瓶差不多粗的圓筒狀。

6cm

在8cm×11cm的紙上面貼上鋁箔貼紙，並捲成筒狀，接著將上方摺成十字型後用雙面膠黏合。

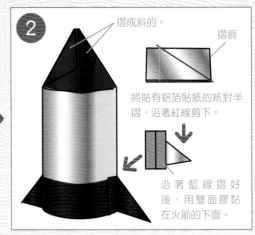

2
摺成斜的。

摺痕

將貼有鋁箔貼紙的紙對半摺，沿著紅線剪下。

沿著藍線摺好後，用雙面膠黏在火箭的下面。

裝上機翼，用油性彩色筆塗上顏色。這樣火箭就完成了，可以做很多個火箭來備用。

●最後來做機庫

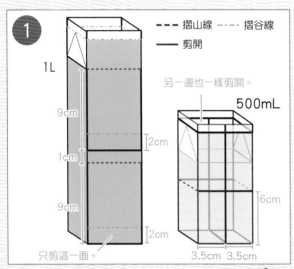

1
- - - 摺山線 ----- 摺谷線
——— 剪開

1L

9cm

1cm

9cm

只剪這一面。

另一邊也一樣剪開。

500mL

2cm

6cm

2cm

3.5cm 3.5cm

將牛奶盒照上圖剪開。

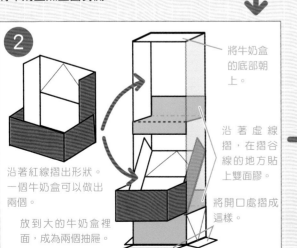

2
將牛奶盒的底部朝上。

沿著虛線摺，在摺谷線的地方貼上雙面膠。

沿著紅線摺出形狀。一個牛奶盒可以做出兩個。

將開口處摺成這樣。

放到大的牛奶盒裡面，成為兩個抽屜。

照上圖組合起來，機庫就完成了。

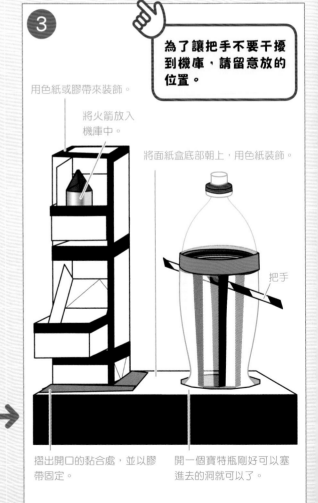

3
為了讓把手不要干擾到機庫，請留意放的位置。

用色紙或膠帶來裝飾。

將火箭放入機庫中。

將面紙盒底部朝上，用色紙裝飾。

把手

摺出開口的黏合處，並以膠帶固定。

開一個寶特瓶剛好可以塞進去的洞就可以了。

在空的面紙盒上挖洞放入發射台，再貼上機庫，這樣就完成囉！

玩法

將把手拉下後放開，發射台中的空氣會噴出來，連帶使火箭往上發射。

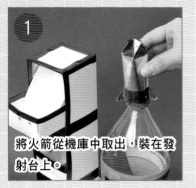
① 將火箭從機庫中取出，裝在發射台上。

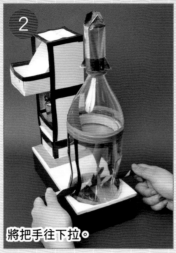
② 將把手往下拉。

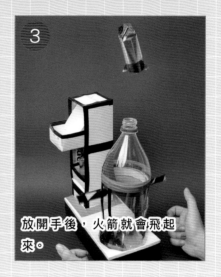
③ 放開手後，火箭就會飛起來。

原理小百科

當我們把把手往下拉、氣球也連帶被向下牽動時，空氣就會從瓶身上面跑進來（右圖❶）。當我們放手、氣球回到原位時，空氣會在一瞬間被擠出瓶外（右圖❷），利用這個空氣壓力變化，就可以使火箭飛起來。

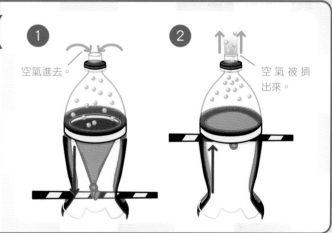
① 空氣進去。
② 空氣被擠出來。

改造小秘訣

用一樣的方式，還可以做出使用空氣力量擊倒物品的空氣砲。照著93頁的❹做，不用放入竹筷、只要把汽球口綁緊，就能做成空氣槍了。

鬆手放開氣球綁結處，空氣就會強勁地噴出來，擊倒標靶喔！

標靶。在圖畫紙上畫上圖案，下側往內摺，讓標靶立起來。

困難小幫手

火箭飛不起來

●請確認氣球上有沒有破洞。有的話就換一個新的氣球吧！

●請確認火箭的上端有沒有破洞或縫隙。

●請留意，如果火箭貼著寶特貼太緊的話，有可能會飛不起來。為了讓火箭順利起飛，請故意做得再寬一點。

所需時間：	約 **180** 分鐘
難　　度：	★★★

可以飛好高！

拉線螺旋槳

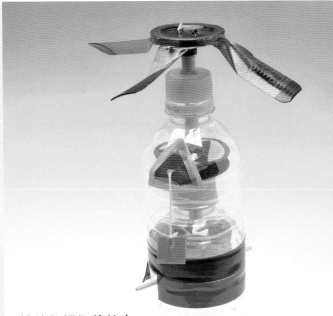

拉線後螺旋槳就會
一邊旋轉一邊往上
飛喔！

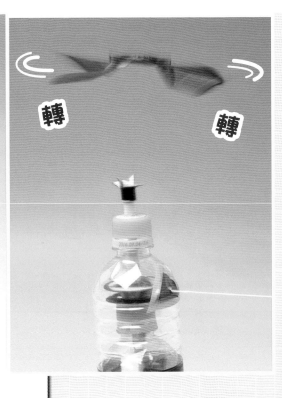

轉　　轉

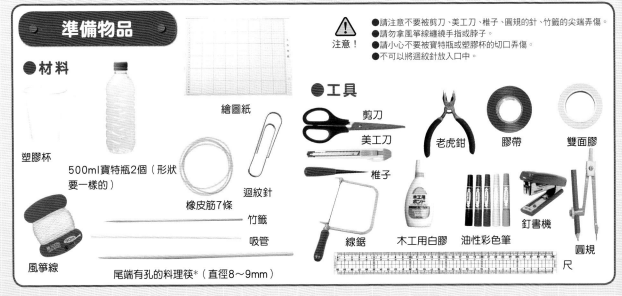

準備物品

注意！
● 請注意不要被剪刀、美工刀、椎子、圓規的針、竹籤的尖端弄傷。
● 請勿拿風箏線纏繞手指或脖子。
● 請小心不要被寶特瓶或塑膠杯的切口弄傷。
● 不可以將迴紋針放入口中。

●材料

繪圖紙

塑膠杯

500ml寶特瓶2個（形狀
要一樣的）

迴紋針

橡皮筋7條

竹籤

吸管

風箏線

尾端有孔的料理筷＊（直徑8〜9mm）

●工具

剪刀

美工刀

老虎鉗

膠帶

雙面膠

椎子

線鋸

木工用白膠

油性彩色筆

釘書機

圓規

尺

※ 如果沒有料理筷，用類似長度的木棒加工也可以喔！

作法

● 來做發射台吧！

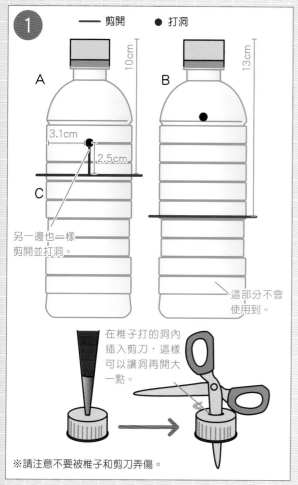

① ── 剪開　● 打洞

A　10cm
B　13cm
3.1cm
2.5cm
C

另一邊也一樣
剪開並打洞。

這部分不會
使用到。

在椎子打的洞內
插入剪刀，這樣
可以讓洞再開大
一點。

※請注意不要被椎子和剪刀弄傷。

將兩個寶特瓶照上圖方式剪開，在兩個瓶蓋的中心打
出直徑1cm的小洞。

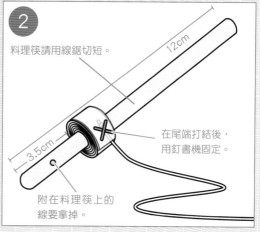

② 料理筷請用線鋸切短。

12cm

3.5cm

在尾端打結後，
用釘書機固定。

附在料理筷上的
線要拿掉。

將寬1cm、長40cm的繪圖紙塗上白膠，捲到剪
成12cm的料理筷上面貼起來，最後在接上風箏
線。

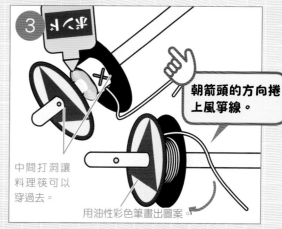

③ 朝箭頭的方向捲
上風箏線。

中間打洞讓
料理筷可以
穿過去。

用油性彩色筆畫出圖案。

將切成直徑5cm的圓形繪圖紙，用白膠黏在②的
繪圖紙兩側，乾了之後再繞上風箏線。

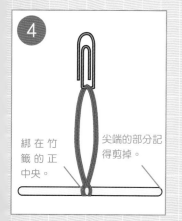

④ 綁在竹籤的正中央。

尖端的部分記
得剪掉。

將3條橡皮筋綁到切成
10cm長度的竹籤上，另
一端套上迴紋針。

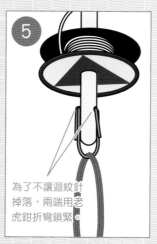

⑤ 為了不讓迴紋針
掉落，兩端用老
虎鉗折彎鎖緊。

將④的迴紋針弄開，穿進
料理筷的孔中。

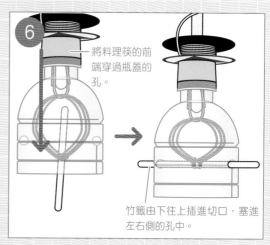

⑥ 將料理筷的前
端穿過瓶蓋的
孔。

竹籤由下往上插進切口，塞進
左右側的孔中。

依照上圖，將⑤的竹籤穿過瓶身兩側的洞。

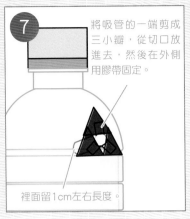

7 將吸管的一端剪成三小瓣，從切口放進去，然後在外側用膠帶固定。

裡面留1cm左右長度。

將長2cm的吸管穿過寶特瓶B的孔，用膠帶固定。

8 風箏線的尾端打結後用膠帶黏住。

將❻的風箏線從❼的吸管中穿過，前端用膠帶固定。

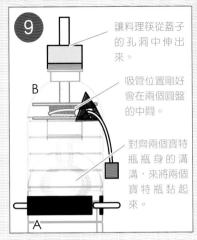

9 讓料理筷從蓋子的孔洞中伸出來。

吸管位置剛好會在兩個圓盤的中間。

對齊兩個寶特瓶瓶身的溝溝，來將兩個寶特瓶黏起來。

將寶特瓶B裝在寶特瓶A上面，並以膠帶固定。

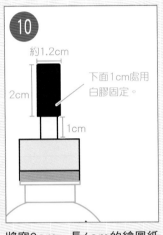

10 約1.2cm

2cm

1cm

下面1cm處用白膠固定。

將寬2cm、長6cm的繪圖紙捲到料理筷的前端，用膠帶黏合。

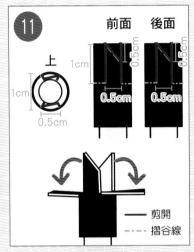

11 前面　後面

上

1cm

1cm

0.5cm

0.5cm　0.5cm

0.5cm　0.5cm

—— 剪開
---- 摺谷線

將料理筷上面的繪圖紙如上剪開並摺出形狀。

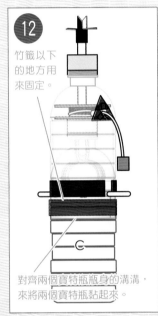

12 竹籤以下的地方用來固定。

對齊兩個寶特瓶瓶身的溝溝，來將兩個寶特瓶黏起來。

C

塞進寶特瓶C中，用膠帶固定，這樣發射台就完成了。

● 接下來做螺旋槳

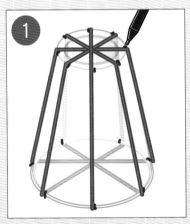

1 在塑膠杯上纏繞4條橡皮筋，在底部與開口處做記號。

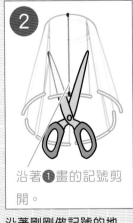

2 沿著❶畫的記號剪開。

沿著剛剛做記號的地方剪開塑膠杯。

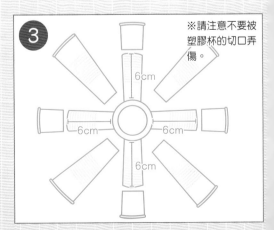

3 ※請注意不要被塑膠杯的切口弄傷。

6cm

6cm　6cm

6cm

將塑膠杯打開，剪出四片長6cm的葉片。

④ ※請注意不要被塑膠杯的切口弄傷。

將葉片比照上圖摺出摺痕。

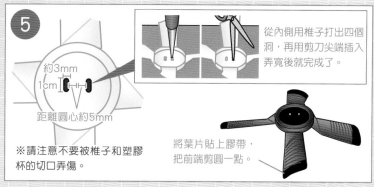

⑤ 約3mm
1cm
距離圓心約5mm

※請注意不要被椎子和塑膠杯的切口弄傷。

從內側用椎子打出四個洞，再用剪刀尖端插入弄寬後就完成了。

將葉片貼上膠帶，把前端剪圓一點。

在底部戳開能夠插進發射台的洞，再用油性彩色筆畫上圖案後就完成囉！

玩法

用力拉線的話，螺旋槳會旋轉往上飛，最高可以飛到2m以上的高度喔！飛行過程中也要小心，不要打到人喔！

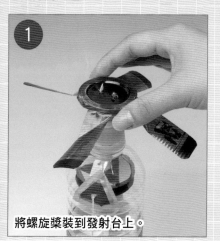

① 將螺旋槳裝到發射台上。

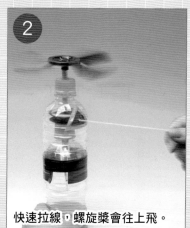

② 快速拉線，螺旋槳會往上飛。

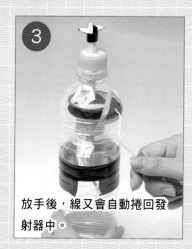

③ 放手後，線又會自動捲回發射器中。

原理小百科

我們拉線時，發射台內的軸心就會開始旋轉，螺旋槳也會跟著旋轉。此時螺旋槳上方的氣壓會下降，就會產生將螺旋槳往上推的力量。竹蜻蜓也是用相同的方法飛起來的喔！而風箏線會因為橡皮筋收縮的力量，自己捲回發射器當中。

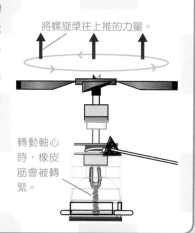

將螺旋槳往上推的力量。

轉動軸心時，橡皮筋會被轉緊。

困難小幫手

螺旋槳飛不太起來

- 固定螺旋槳的卡榫弄得太緊或太鬆，都有可能讓螺旋槳飛不起來。試著調整洞口或是卡榫的大小吧！
- 請確認風箏線的捲法，是否跟97頁的③的方向相同。
- 發射台要擺正。
- 試著調整看看螺旋槳的葉片摺法吧！不要把葉片打得太開，稍微往下摺一點的話，會飛得更高喔！

所需時間：	約 **120** 分鐘
難　度：	⭐⭐

用橡皮筋的力量彈射紙飛機！

飛機彈射器

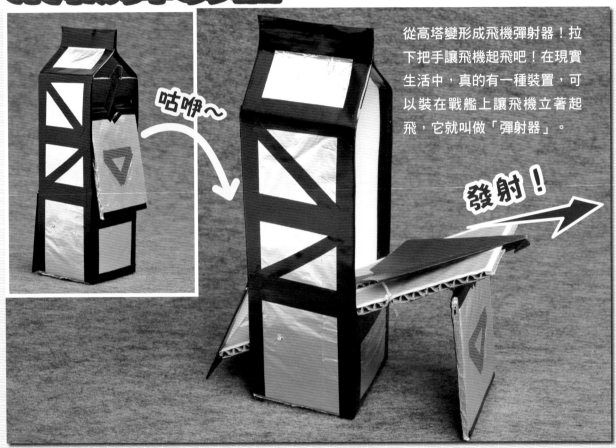

咕咿～

發射！

從高塔變形成飛機彈射器！拉下把手讓飛機起飛吧！在現實生活中，真的有一種裝置，可以裝在戰艦上讓飛機立著起飛，它就叫做「彈射器」。

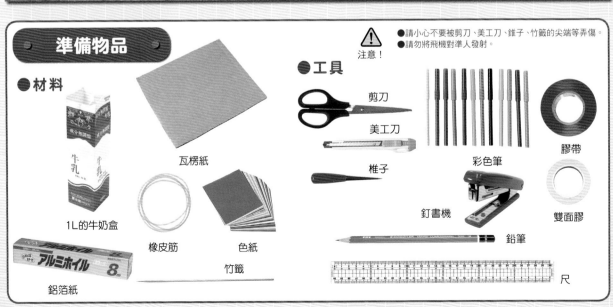

準備物品

⚠ 注意！
● 請小心不要被剪刀、美工刀、錐子、竹籤的尖端等弄傷。
● 請勿將飛機對準人發射。

● 材料

牛乳盒

1L的牛奶盒

瓦楞紙

橡皮筋

色紙

竹籤

鋁箔紙

● 工具

剪刀

美工刀

錐子

彩色筆

釘書機

鉛筆

膠帶

雙面膠

尺

作法

● 先來做本體

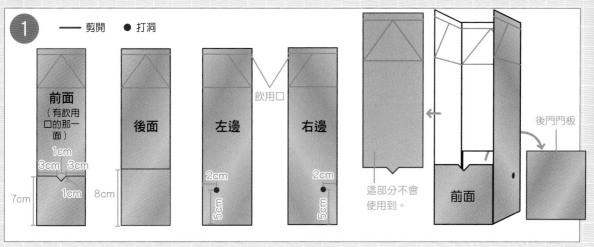

1 —— 剪開　　● 打洞

前面（有飲用口的那一面）　後面　左邊　右邊

飲用口

這部分不會使用到。

前面

後門門板

1cm　3cm　3cm　1cm　7cm　8cm　2cm　5cm　2cm　5cm

在牛奶盒的四個面上，用雙面膠黏上鋁箔紙，比照上圖剪開。

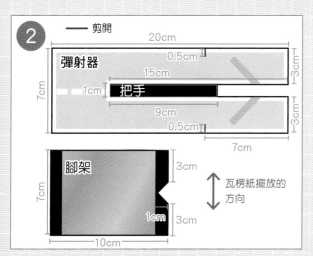

2 —— 剪開

彈射器　20cm　0.5cm　15cm　3cm

把手　1cm

9cm　0.5cm　3cm　7cm　7cm

腳架　3cm　1cm　3cm　10cm

瓦楞紙擺放的方向

將瓦楞紙照上圖剪開，用色紙和彩色筆做裝飾。

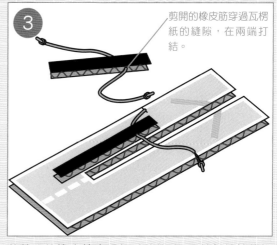

3 剪開的橡皮筋穿過瓦楞紙的縫隙，在兩端打結。

將剪開的橡皮筋穿過把手的縫隙，兩端打結然後插到發射器的縫中。

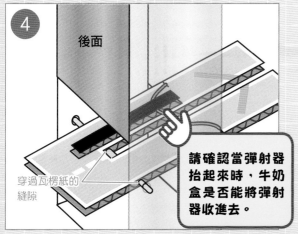

4 後面

穿過瓦楞紙的縫隙

請確認當彈射器抬起來時，牛奶盒是否能將彈射器收進去。

將 3 放入 1 的裡面，用竹籤穿過固定。

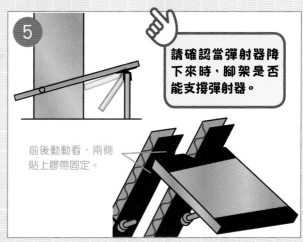

5 請確認當彈射器降下來時，腳架是否能支撐彈射器。

前後動動看，兩側貼上膠帶固定。

用膠帶固定 2 的腳架。

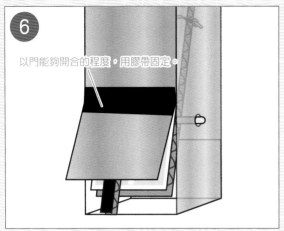

⑥ 以門能夠開合的程度，用膠帶固定。

在後側用膠帶將❶的後門裝上去。

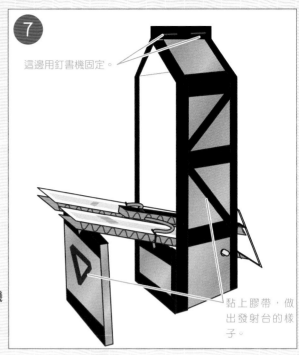

⑦ 這邊用釘書機固定。

黏上膠帶，做出發射台的樣子。

牛奶盒開口處用釘書機
固定，整體裝飾完後，
發射台就完成了。

●接下來來做飛機

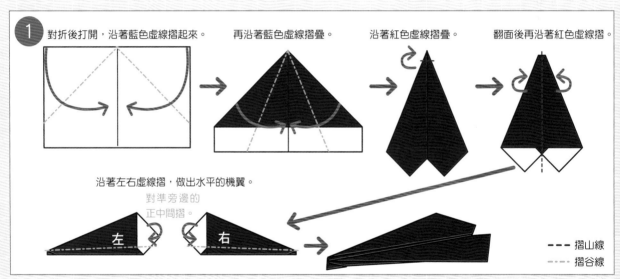

① 對折後打開，沿著藍色虛線摺起來。　再沿著藍色虛線摺疊。　沿著紅色虛線摺疊。　翻面後再沿著紅色虛線摺。

沿著左右虛線摺，做出水平的機翼。
對準旁邊的正中間摺。

左　右

--- 摺山線
-·-·- 摺谷線

將15cm×10cm的色紙照上圖摺出形狀。

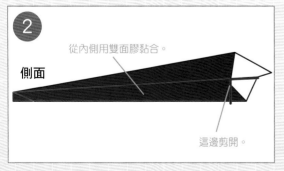

② 側面

從內側用雙面膠黏合。

這邊剪開。

以雙面膠黏合機身部分，再將紅線部分剪開，這樣
紙飛機就完成囉！

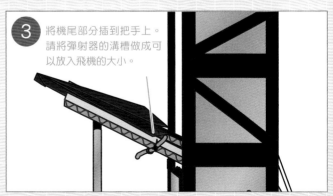

③ 將機尾部分插到把手上。
請將彈射器的溝槽做成可
以放入飛機的大小。

將飛機安裝在把手上，然後抬起發射器，將飛機放進機庫中。

玩法

打開發射器，從後面的窗戶拉下把手，彈射出飛機。因為很危險，所以絕對不可以對人或者是容易損壞的東西發射喔！

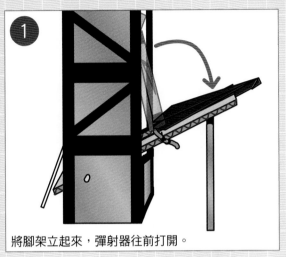

① 將腳架立起來，彈射器往前打開。

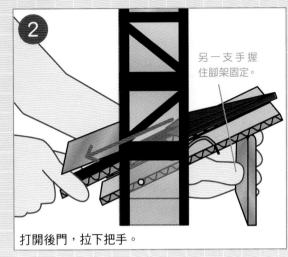

② 打開後門，拉下把手。

另一支手握住腳架固定。

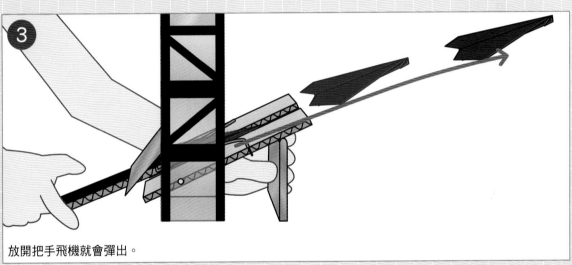

③ 放開把手飛機就會彈出。

改造小秘訣

●試著調整看看飛機的形狀，或者是增加橡皮筋的數量，飛機的飛行方式就會不太一樣喔！可以將這個實驗當成自由研究的題目喔！

●在後側上面開一個洞（如右圖），就可以比較容易調整飛機的飛行方向喔！

將後側的開口切開，做成觀察方向用的孔洞。

困難小幫手

飛機飛不起來

●請盡量將把手往後拉再放開。

●請確認把手或是飛機有沒有卡在彈射器的縫中。

●將飛機的機翼上下移動，調整一下角度。

讓彈珠從起點滾到終點吧！

彈珠雲霄飛車

這是彈珠版的雲霄飛車軌道，經過環狀部分時，會產生超刺激的迴旋滑行喔！

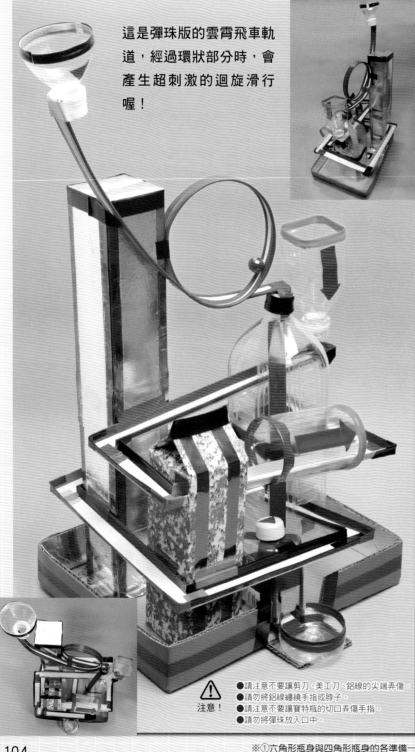

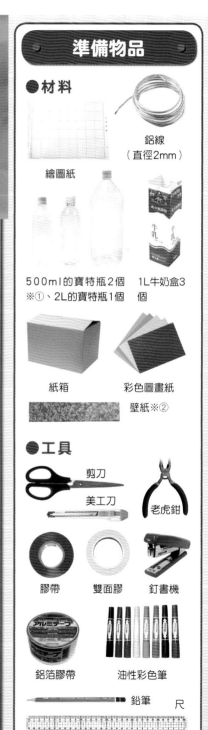

準備物品

●材料

鋁線
（直徑2mm）

繪圖紙

500ml的寶特瓶2個
※①、2L的寶特瓶1個

1L牛奶盒3個

紙箱

彩色圖畫紙

壁紙※②

●工具

剪刀

美工刀

老虎鉗

膠帶

雙面膠

釘書機

鋁箔膠帶

油性彩色筆

鉛筆

尺

⚠ 注意！

●請注意不要讓剪刀、美工刀、鋁線的尖端弄傷。
●請勿將鋁線纏繞手指或脖子。
●請注意不要讓寶特瓶的切口弄傷手指。
●請勿將彈珠放入口中。

※①六角形瓶身與四角形瓶身的各準備一個。　※②在雜貨店或是10元商店都可以買到喔！

作法

● 準備

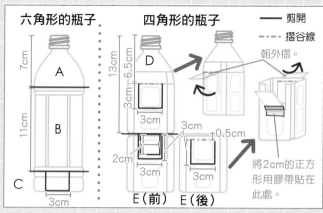

六角形的瓶子

7cm A
11cm B
C
3cm

四角形的瓶子

13cm
6.5cm
3cm
D
3cm
2cm
3cm
E（前）
3cm
E（後）
0.5cm

—— 剪開
----- 摺谷線
朝外摺。

將2cm的正方形用膠帶貼在此處。

將500ml的寶特瓶比照上圖剪開。

● 接著來做軌道

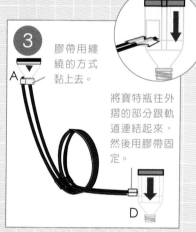

用上下包覆的形式黏上膠帶。

正中央也要貼上膠帶。

4cm

----- 摺谷線

在寬4cm、長40cm的繪圖紙上貼上膠帶，左右各摺起1cm。變換顏色，總共要做7～8條。

● 接著來做環狀軌道

1

從上往下看的示意圖

斷面圖

將細長的鋁線裝在繪圖紙兩側，先從上面貼上膠帶固定，再由上往下用膠帶包住固定。

將兩張寬2cm、長40cm的繪圖紙連起來，將兩條剪成80cm長的鋁線，用膠帶貼在軌道的兩側。

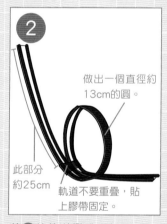

2

做出一個直徑約13cm的圓。

此部分約25cm

軌道不要重疊，貼上膠帶固定。

將❶的軌道彎成一個圓，用膠帶固定。

3

膠帶用纏繞的方式黏上去。

A

將寶特瓶往外摺的部分跟軌道連結起來，然後用膠帶固定。

D

兩端分別接上寶特瓶A跟D，這樣環狀軌道就完成了。

● 接著來做柱子 —— 剪開 ----- 摺谷線

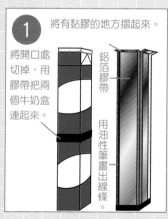

1

將有黏膠的地方摺起來。

將開口處切掉，用膠帶把兩個牛奶盒連起來。

鋁箔膠帶

用油性筆畫出線條

將兩個牛奶盒連起來，貼上鋁箔膠帶裝飾。

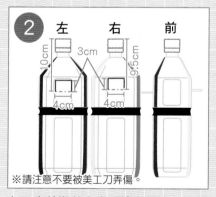

2

左　　右　　前

10cm
3cm
9.5cm
4cm
4cm

※請注意不要被美工刀弄傷。

在2L寶特瓶的左右兩邊各切出如上圖的切口後摺出形狀，並在四個角貼上膠帶做裝飾。

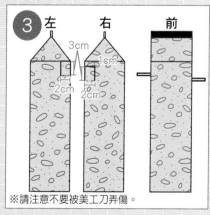

3

左　　右　　前

3cm
1cm
2cm
2cm

※請注意不要被美工刀弄傷。

用壁紙裝飾剩下的兩個牛奶盒後，再切出如上圖的開口並摺出形狀。

●最後將整組軌道組裝起來吧！

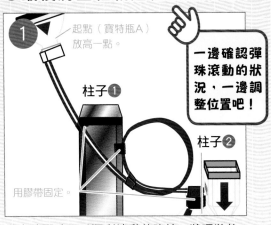

1 起點（寶特瓶A）放高一點。

柱子❶

柱子❷

用膠帶固定。

> 一邊確認彈珠滾動的狀況，一邊調整位置吧！

做出讓彈珠可以順利滾動的路線，將環狀軌道黏到柱子❶跟❷上，用膠帶固定。

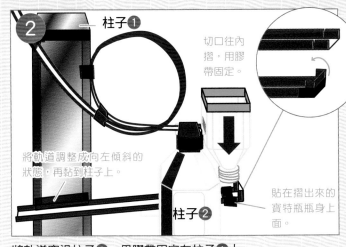

2 柱子❶

切口往內摺，用膠帶固定。

將軌道調整成向左傾斜的狀態，再黏到柱子上。

柱子❷

貼在摺出來的寶特瓶瓶身上面。

將軌道穿過柱子❷，用膠帶固定在柱子❶上。

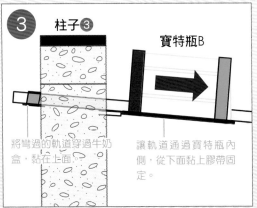

3 柱子❸

寶特瓶B

將彎過的軌道穿過牛奶盒，黏在上面。

讓軌道通過寶特瓶內側，從下面黏上膠帶固定。

讓軌道通過柱子❸的孔洞，用膠帶黏在寶特瓶B上。

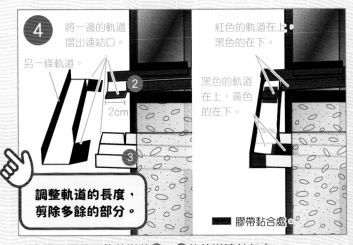

4 將一邊的軌道摺出連結口。

紅色的軌道在上黑色的在下。

另一條軌道。

❷

2cm

黑色的軌道在上，黃色的在下。

❸

> 調整軌道的長度，剪除多餘的部分。

■ 膠帶黏合處。

如上圖，用另一條軌道將❷、❸的軌道連結起來。

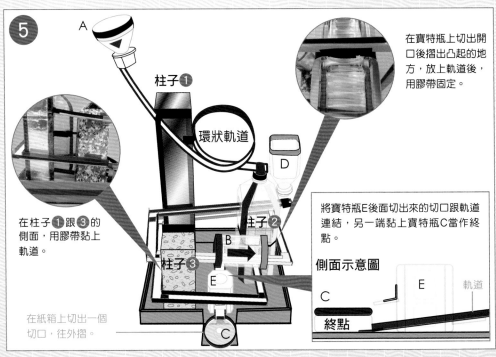

5 A

柱子❶

環狀軌道

D

柱子❷

在寶特瓶上切出開口後摺出凸起的地方，放上軌道後，用膠帶固定。

在柱子❶跟❸的側面，用膠帶黏上軌道。

柱子❸

B

E

在紙箱上切出一個切口，往外摺。

C

將寶特瓶E後面切出來的切口跟軌道連結，另一端黏上寶特瓶C當作終點。

側面示意圖

C

E

軌道

終點

將上述做的東西，安裝在紙箱做的平台上，參考104頁或107頁的圖片，將軌道連結起來。一邊讓彈珠滾下來，一邊調整軌道的角度吧！

106

玩法

將彈珠從最上面的起點放進軌道，讓彈珠在軌道中滾動。以順利抵達終點為目標，一邊調整軌道一邊享受遊戲的樂趣吧！

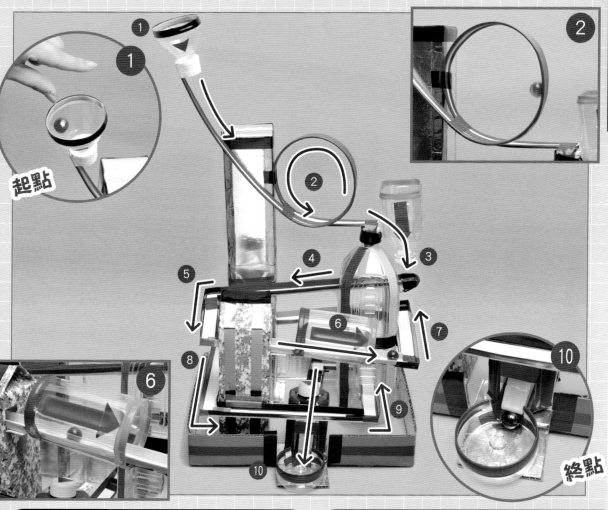

起點

終點

注意！ 彈珠有可能會飛出軌道。遊戲時，記得在週遭沒有玻璃等易碎物品的地方玩喔！

原理小百科

只保留環狀軌道的部分也可以很好玩喔！調整環狀軌道的大小、起點的高度，以及到轉圈處的距離等，調查彈珠在什麼情況下才能順利轉過環狀部分也很有趣，可以當做自由研究的題材呢！

困難小幫手

彈珠沒辦法滾過環狀軌道

●起點一定要在輪圈最高點以上的地方。將起點調整到比輪圈更高兩倍以上的地方吧！
●請確認固定鋁線的膠帶有沒有貼平。
●將轉圈處再做小一點。

彈珠滾一滾就停下來了

●將軌道的傾斜度再調大一點。
●確認一下軌道的連接處有沒有貼平。

所需時間： 約 **60** 分鐘

難　　度：

※ 不包含做火箭發射台等玩具的時間。

打造一個專屬自己的秘密基地！

我的秘密基地

將92～104頁的玩具結合在一起，做出一個專屬於你的超酷秘密基地吧！

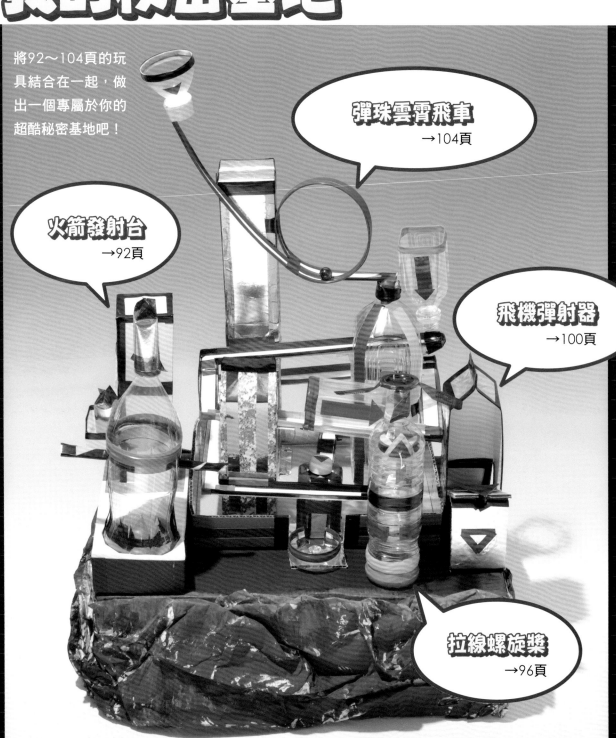

彈珠雲霄飛車
→104頁

火箭發射台
→92頁

飛機彈射器
→100頁

拉線螺旋槳
→96頁

準備物品

● 材料

注意！

● 請不要被剪刀、美工刀弄傷。

大紙箱

報紙

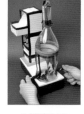
火箭發射台
（92頁）

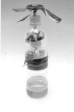
拉線螺旋槳
（96頁）

飛機彈射器
（100頁）

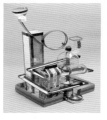
彈珠雲霄飛車
（104頁）

● 工具

剪刀

美工刀

雙面膠

木工用
白膠

水彩顏料

※ 火箭發射台等玩具的材料及作法請見標示的頁數

作法

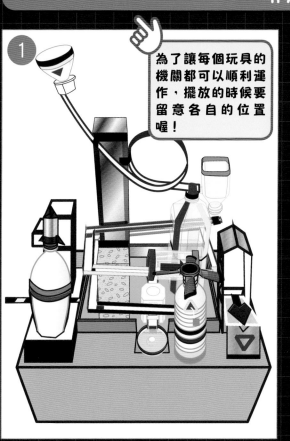

① 為了讓每個玩具的機關都可以順利運作，擺放的時候要留意各自的位置喔！

一邊思考各個玩具的擺放位置，一邊將火箭發射台、拉線螺旋槳、飛機彈射器、彈珠雲霄飛車放到紙箱上面。

② 在4個面上塗上白膠。

先將玩具從紙箱上面拿開，將揉成團的報紙用白膠黏在紙箱上。

③ 將②用顏料上色。乾了之後，照剛剛①的擺放方式，將每個作品擺到箱子上面，用雙面膠固定。

玩法

啟動所有的機關試試看吧！關於各個玩具的玩法，請參考各作品頁面的「玩法」說明喔！

達人的技巧公開

在工業作業上，會使用以橡膠或馬達當作動力源的裝置，另外也有像齒輪或槓桿等帶動力量或改變施力方向的機關。現在讓我們在一起來看看本書使用到的機關裝置吧！

改變力量的方向
齒輪的作用

將齒輪組合在一起，隨著逆向迴轉、縱向迴轉，或是橫向迴轉的不同，迴轉的方向也會改變。另外，跟車子的變速箱一樣，透過大小不同的齒輪組合，轉動的速度和力量的大小也會不同。

本書的「旋轉機器人（P.88）」就有用到以齒輪改變轉動方向的機關喔！

「旋轉機器人」的機關

最下面的「瓶蓋齒輪①」轉動時，動能會傳達給與其相碰的「瓶蓋齒輪②」，「瓶蓋齒輪②」就會開始逆向迴轉，因此機器人的手臂就會轉動。

而同時間，連結「瓶蓋齒輪②」的「瓦楞紙齒輪」也會被帶動，縱向迴轉的力量變成橫向迴轉，所以頭部就會轉動。

瓦楞紙齒輪

瓶蓋齒輪②

瓶蓋齒輪②

瓶蓋齒輪①

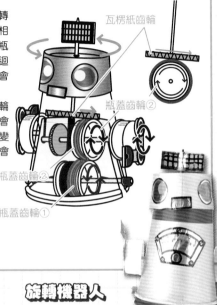

旋轉機器人

將力量彈回去
彈簧的作用

金屬製的彈簧，會蓄積加壓在它上面的力量，釋放後會彈回原本的位置。利用這個性能，可以使東西彈起，也可以讓某個機關重複一樣的動作。音樂盒或是某些玩具使用的「發條」，其實也是彈簧的一種喔！

本書的「抓鬼彈珠台（P.36）」之所以能將彈珠打出去，就是因為使用了洗衣夾上的彈簧。而「翻滾吧！單槓男孩（P.76）」的人偶能夠前後旋轉，也是利用寶特瓶做成類似彈簧的機關，才能夠這樣動作喔！

「翻滾吧！單槓男孩」的機關

單槓男孩

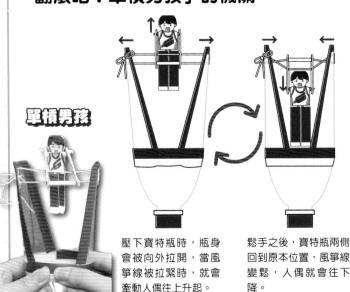

壓下寶特瓶時，瓶身會被向外拉開，當風箏線被拉緊時，就會牽動人偶往上升起。

鬆手之後，寶特瓶兩側回到原本位置，風箏線變鬆，人偶就會往下降。

橡皮的作用

将力量弹回去

橡膠跟彈簧一樣，可以蓄積加壓在它上面的力量，然後回到原本的位置或形狀。很多電玩搖桿上的按鈕都是用橡膠製成的，因此能夠在被按壓之後，回復到原本的位置。

將橡膠捲起來的話，就可以做出轉動車輪或螺旋槳機關的玩具。另外，如果拉動橡膠的話，也可以像彈簧一樣，將東西彈飛。

本書的「掃地機器人（P.70）」、「牛奶盒雲梯車（P.84）」，就是利用橡膠帶動車輪轉動的機關做成的；而「火箭發射台（P.92）」、「飛機彈射器（P.100）」則是利用橡膠彈起物品的機關做成的。

另外，「嚇一跳小刀（P.44）」、「拉線螺旋槳（P.96）」則是利用橡膠會回到原型的機能做成的喔！

「掃地機器人」的機關

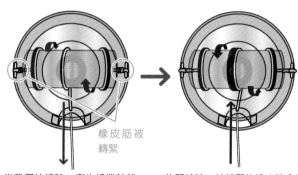

橡皮筋被轉緊

當我們拉線時，衛生紙捲軸就會轉動，左右兩邊的橡皮筋就會被轉緊。

放開線時，被轉緊的橡皮筋會恢復原狀，衛生紙捲軸被帶動逆向旋轉，所以才能一邊收線一邊前進。

「牛奶盒雲梯車」的機關

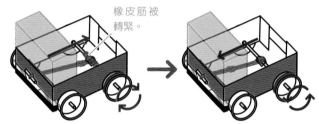

橡皮筋被轉緊。

將雲梯車往後拖曳的話，後輪就會轉動，裝在後輪輪軸上的橡皮筋就會被轉緊。

當放開手後，橡皮筋會恢復原狀，連帶帶動後輪逆向旋轉，所以車子才會前進。

火箭發射台的機關

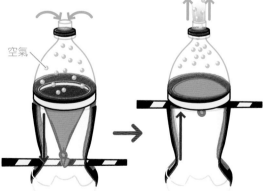

空氣

將把手往下拉時，瓶中的氣球也會跟著被往下拉，此時周圍的空氣會從瓶口流到瓶子裡。

放手時，氣球回到原本位置的同時，裡面的空氣也會被擠出來。

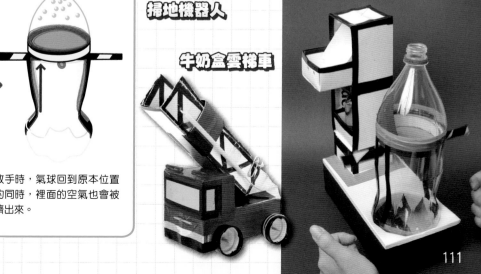

火箭發射台

掃地機器人

牛奶盒雲梯車

NOTE